not only passion

not only passion

法國
漫畫散步

從巴黎到安古蘭

LA PROMENADE BD
DE PARIS À ANGOULÊME

EXPO KAMIMURA
MUSÉE - CONSERVATOIRE

france inter

dala plus 010

not only passion
大辣

法國
漫畫散步

從巴黎到安古蘭

LA PROMENADE BD,
DE PARIS À ANGOULÊME

企畫：大辣編輯部
作者：江家華
攝影：61Chi、江家華等
地圖繪製：61Chi
主編：洪雅雯
編輯：楊先妤
美術設計：好春設計・陳佩琦
總編輯：黃健和

感謝提供：小莊、敖幼翔、常勝、東立出版、61Chi、陳沛珛、米奇鰻、林祥焜、王爍等
封面圖像版權：©Moebius ｜ 2019 Humanoids, Inc. Los Angles.、安古蘭遊記｜敖幼祥、羅浮宮守護者｜谷口治郎、
衝出冰河紀 Periode glaciaire ｜尼古拉・德魁西、陳沛珛

出版：大辣出版股份有限公司
　　　台北市 105 南京東路四段 25 號 12 樓
　　　www.dalapub.com
　　　Tel: (02)2718-2698 Fax: (02)2514-8670
　　　service@dalapub.com

發行：大塊文化出版股份有限公司
　　　台北市 105 南京東路四段 25 號 11 樓
　　　www.locuspublishing.com
　　　Tel: (02)8712-3898 Fax: (02)8712-3897
　　　讀者服務專線：0800-006689
　　　郵撥帳號：18955675
　　　戶名：大塊文化出版股份有限公司
　　　locus@locuspublishing.com

法律顧問：董安丹律師、顧慕堯律師

台灣地區總經銷：大和書報圖書股份有限公司
地址：242 新北市新莊區五工五路 2 號
Tel: (02)8990-2588 Fax: (02)2290-1658

初版一刷：2019 年 9 月
定價：新台幣 550 元

法國
漫畫散步

從巴黎到安古蘭

LA PROMENADE BD,
DE PARIS À ANGOULÊME

Contents

七本漫畫，愛上法國
Sept raisons d'aimer la France

文 | 黃健和（大辣出版總編輯）

看漫畫，是件有趣的事。

有些人，從小到大，沒看過漫畫，甚至不知道漫畫的閱讀順序；有些人，從小看到大，越看越覺得世界如此寬闊，可以盡情遨遊。

有時，你會因為漫畫，喜歡上一個人，或是去學習一種語文；然後，你去到異鄉，在漫畫中理解生活模樣，聊漫畫成了最快的溝通方式。

你不小心去了巴黎，這城市除了電影文學繪畫，漫畫亦有鮮明色彩；你走訪了法國漫畫之都：安古蘭，原來漫畫可以讓一個小鎮充滿活力與想像。

於是，法國／巴黎／安古蘭，成了種執念，每隔一兩年，你總得重返走訪。

在巴黎散步，丁丁會從街頭走過，巴黎鐵塔亦會成三十六景不時跳出；在安古蘭散步，漫畫成了官方語言，車站郵局教堂，壁畫塗鴉街角，無處不漫畫。

歡迎一塊前往法國散步，以下七本漫畫，是自己在這條路上遇上的好風景：

1.《貓之眼》
Les yeux du Chat
墨必斯 Mœbius ／
佐杜洛夫斯基 Jodorowsky（1978）

遇見墨必斯，總是在奇特的地方。

第一次看到《貓之眼》，其實不是一本書，是一疊影印稿。

那是 1985 年，解嚴前的台灣，資訊不流通，但對新奇之物充滿閱讀的渴望；從小劇場友人手中（可能是金士傑或江寶德）慎重地接過影印稿。沒什麼文字對白，畫面變化亦不大，你時而如鷹，在天際遨翔，時而如塔上男人，迎接著能開啟光明的貓之眼……

那該是第一本看到的法國漫畫，像是什麼都沒說，又像是說了一切。

後來，自己進入時報出版，成了漫畫編輯。

1995，《貓之眼》中文版上市。

1996，前往美國聖地牙哥漫畫節途中，在加州 Santa Monica 小歇兩晚，入住旅館時發現一位長相神似墨必斯的老兄，竟然就是本尊，第二天一塊喝了咖啡。

2.《諸神混亂》
La Foire aux immortels
恩奇 · 畢拉 Enki Bilal（1980）

1989，工作急轉彎，從電影業跳接到出版業。兩者的關連可能只有我還繼續熱愛看漫畫，假日在漫畫書堆中度過，是自己最喜歡的休閑方式。

那年進入時報出版公司，除了書籍編整，還負責一本漫畫週刊《星期漫畫》的編輯收稿工作，一開始主要負責三位作者：鄭問《阿鼻劍》、曾正忠《遲來的決戰》及麥仁杰《天才超人頑皮鬼》；工作基本上就是快遞，負責到作者家取件。

曾正忠才華洋溢，但稿子不好催，到他家時，他會
拿出書櫃裡收藏的歐美漫畫：「你慢慢看漫畫啊！
這次，應是吃三碗維力雜醬麵就可以交稿了！」
畢拉的「諸神三部曲」是在曾正忠家看的，畫技驚
人，神話科幻交錯，看的是法文原版，劇情基本上
是用猜的。曾班長中場休息時，跟我解說故事，聽
的人如痴如醉。
「好厲害啊！你連法文都看的懂！」自己佩服的五
體投地。
「我那懂法文！英文歌詞都只能用猜！但漫畫沒問
題，你看他這畫面連貫，這故事一定就是這樣。」
曾班長紮著馬尾，拿著香煙認真地說著。

2003 年，大辣出版成立，第一批出版的歐洲漫畫
就有這本《諸神混亂》。
故事跟曾正忠說的出入頗大，但必需說曾班長的版
本較迷人。

3.《激情香水》
Le Parfum de l'invisible
馬那哈 Milo Manara（1985）

義大利漫畫作者馬那哈的作品，在台灣漫畫作者家
中，幾乎都有收藏。精裝平裝，法文英文，各式版
本都迷人：對情欲的大膽描繪，對女體的挑逗勾勒，
對道德禁忌的輕撫碰觸，基本上教人無法抗拒。
《激情香水》故事其實簡單，是個男性色欲的科學
幻想：

如果有一天你能隱形，你想做什麼？
馬那哈的女體線條，細腰豐唇，再加上無羈的情色
想像，全球漫畫迷都為之傾倒。

2004 年中文版，邀約台灣漫畫名家陳弘耀上色，
成了全世界最迷人的版本。
2019 年安古蘭，這個中文版本與義大利作者馬那
哈，在法國安古蘭終於相遇。

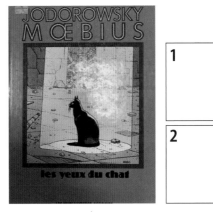

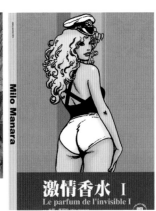

©Les yeux du Chat │ Mœbius、Jodorowsky

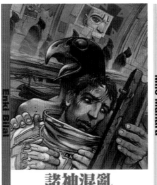

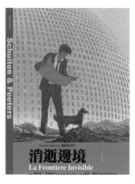

4.《My Troubles with Women》
羅勃‧克朗伯 Robert Crumb（1990）

把這位美國地下漫畫名家克朗伯 Crumb 列入歐漫／法國體系，說來有些怪異，但似乎從 1990 年代開始，關於他的訊息／新聞大都來自法國，他從 1991 年起就移居法國南部，在法國漫畫的知名度，說不定比美國本土來的高。

忘了何時開始看他的作品，他的作品有種黑色魔力，畫的人不美／圖壓抑。女人多是巨乳肥臀，男人瘦小猥瑣，但我們也隨著作者的恐懼幻想，一步步走入克朗伯的故事之中。

克朗伯是藍調爵士迷，曾畫過數本音樂人繪本，亦為許多樂團畫過封面，最有名的可能是珍妮絲‧賈普（Janis Joplin）的早期組團專輯：Cheap Thrill。

1995 時在時報出版，編輯成人漫畫月刊《HIGH》。跟麥仁杰聊過克朗伯的幾本書，麥先生表示，如果畫自己的麻煩也能夠算作品，那他可以一路畫到地老天荒。1997 年《麥先生的麻煩》出版，算是台灣最早的幾部圖像小說（Graphic Novel）。

5.《消逝邊境》
La Frontiere Invisible
彼特 Benoît Peeters ／
史奇頓 François Schuiten（2004）

認識這組創作者，是在新世紀，這兩人於 2002 年獲安古蘭大獎，2003 年走訪安古蘭時，他倆將安古蘭劇院重新包裝，建立起他們「朦朧城市 Les Cites Obsucures」系列的氛圍。原來有著另一個世界，與我們生存的世界並存；另一個世界，有著相似但不一樣的城市／歷史／科技……

在《消逝邊境》裡，一位年輕的地圖繪圖員，發現地圖原來是歷史的呈現，尋找到消逝邊境，或許你就找到了歷史的真相。

2018 年，大辣出版了他倆的新作《再見巴黎》（Revoir Paris）。

如果你走訪巴黎，記得在龐畢度中心往北走 300 公尺，那個工藝博物館地鐵站（Arts et Mertiers），根據他倆的漫畫來設計，連結著現實與幻想世界。

6.《藍色是最溫暖的顏色》
Le Bleu est une couleur chaude
茱莉‧馬侯 Julie Maroh（2010）

為什麼會喜歡一本漫畫？當你漫畫看的越多，這問題越難回答。

藍色這本書，在 2011 年即已翻過，當時只覺用顏色來呈現情欲，實在是很特別的想法。一個女孩的成長過程中，喜歡男生或女生，究竟是天性？或是會隨情欲而變幻？這問題，舉世皆困惑。

2013，根據這漫畫改拍的電影《藍色是最溫暖的顏色 La Vie d'Adele》獲當年的坎城金棕櫚獎。

2019 年在安古蘭漫畫節終於碰到馬那哈本人了，很開心地簽名與留影，
以及看了相當精采的個展。

7.《衝出冰河紀 Periode glaciaire》
尼古拉‧德魁西 Nicolas de Crecy（2004）

這本書是巴黎羅浮宮與第 9 藝術相遇的第一本創作
結晶。一開始只是因為羅浮宮新任館長登場，希望
用不同藝術與這座古老宮殿，產生不同撞擊。但每
年一回的創作撞擊，竟也在十多年後在亞洲遍地開
花。

德魁西擔任這個「當羅浮宮遇上漫畫」系列的先發
選手，他構思了一個未來的冰河紀，所有人類歷史
／建築，都在這冰河紀中所淹沒。新世代的探險隊
伍，尋找著傳說中的城市：歐洲／法國／巴黎，羅
浮宮竟然在這個冰河紀中完美的冰封……

2014，《衝出冰河紀》中文版出版。

2015 年，「打開羅浮九號」漫畫展在台北市北師
美術館展出；同時登場的還有台灣七位作者：常勝
／ 61Chi ／小莊／簡嘉誠／ TK 章世炘／阿推／麥
人杰，與她（他）們的作品《羅浮七夢》。

歡迎走入歐漫的世界，讓我們翻開漫畫，一塊兒在
巴黎、安古蘭散步。

巴黎 × BD
追尋漫畫發展的足跡

「如果你夠幸運，在年輕時待過巴黎，那麼巴黎將永遠跟著你，因為巴黎是一席流動的饗宴。」作家海明威的這段話，勾起了後世無數人對巴黎的嚮往。精緻藝術、豐富文化，巴黎確實也是這樣迷人的一座城市，古典繪畫藝術讓這座城市散發出與眾不同的氣質，鮮少人知道這座城市也與漫畫有點淵源及典故。

現代觀點 Un Regard Moderne 書店，從 1960 年代便以另類漫畫聞名至今，同時也見證了巴黎「垮掉的一代」；保存著法國「漫畫新浪潮」精神的 Librairie Super Héros 書店；來自畫家後代的狂熱漫畫迷，後來開了間橫跨半世紀的公仔店……這些地標都成了法國漫畫在這座城市曾經的足跡，也陪伴了讀漫畫長大的孩子，後來怎麼一步步地守護漫畫，並藉由上下游串聯的力量，翻轉了漫畫的地位。

方才知道，這個被稱為「第 9 藝術」的漫畫，要能在一座城市、一個國家屹立不搖，絕非偶然，也是經歷過近 40 多年漫長歲月的努力不懈，才能理解到為何歐陸漫畫在法國發揚光大，卻不是在漫畫的發源地瑞士與比利時。

就像 1970 年代，在這座城市被蓋出來的龐畢度中心一樣，於周圍舊市集突然拔起，就像機器怪獸般突兀，讓人著迷，卻也讓人惶恐不安，40 多年過去，它在當代藝術取得的成績讓人驚艷。工業時代誕生的新美學，竟與曾為次文化的漫畫命運相似，論誰都料想不到，兩者竟都成了法國人在新世代在藝術領域上最大的驕傲。

巴黎啊巴黎，總能讓人喜出望外。

PARIS

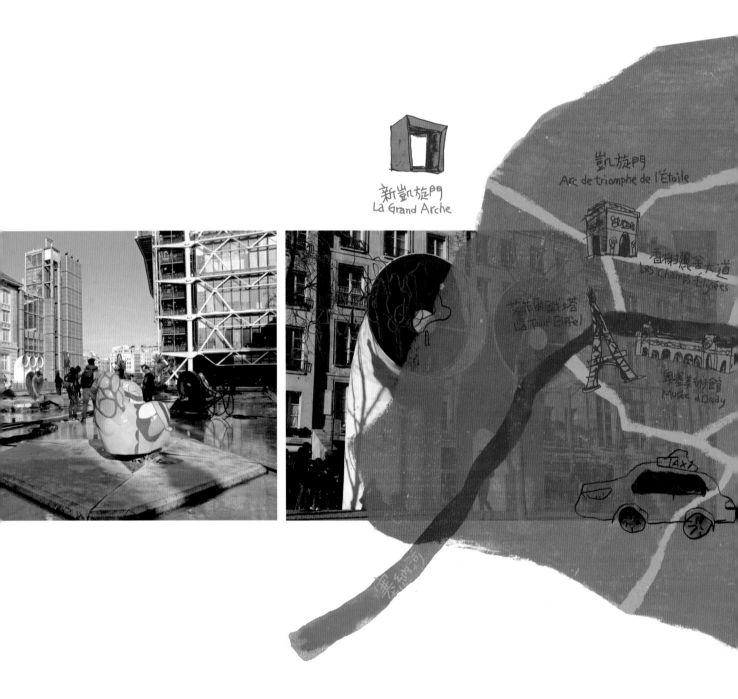

新凱旋門
La Grand Arche

凱旋門
Arc de triomphe de l'Étoile

香榭麗舍大道
Les Champs-Élysées

艾菲爾鐵塔
La Tour Eiffel

奧塞美術館
Musée d'Orsay

TAXI

塞納河

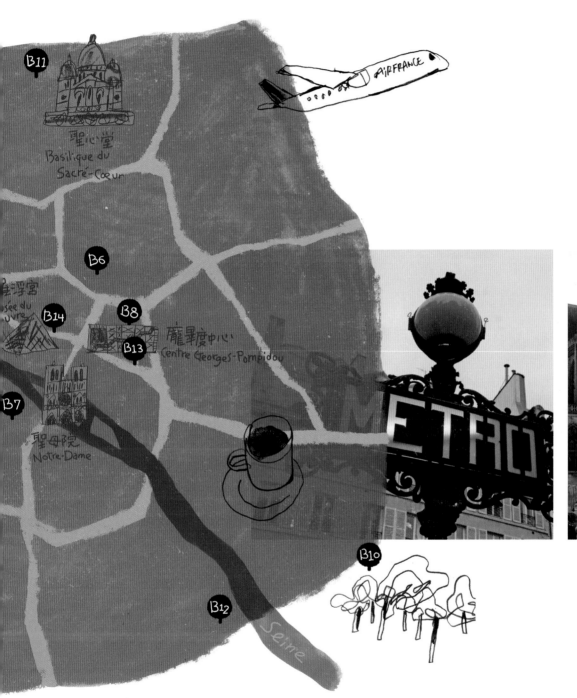

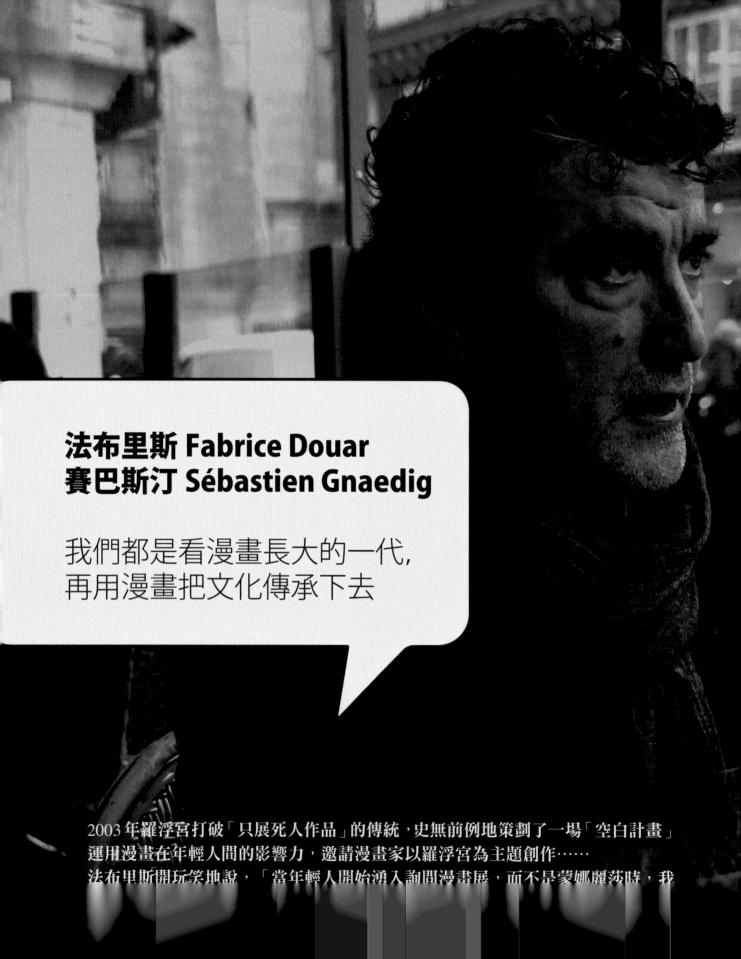

法布里斯 Fabrice Douar
賽巴斯汀 Sébastien Gnaedig

我們都是看漫畫長大的一代,
再用漫畫把文化傳承下去

2003 年羅浮宮打破「只展死人作品」的傳統,史無前例地策劃了一場「空白計畫」
運用漫畫在年輕人間的影響力,邀請漫畫家以羅浮宮為主題創作……
法布里斯開玩笑地說,「當年輕人開始湧入詢問漫畫展,而不是蒙娜麗莎時,我

藝術如何向大眾靠攏，一直是博物館、美術館在21世紀面臨最大的難題。就連全球最多造訪人次、擁有200多年歷史的羅浮宮也不例外，儘管擁有《蒙娜麗莎》、《薩莫特拉斯勝利女神》、《米羅的維納斯》等三樣鐵招牌，為了吸引網路世代的目光，他們不斷地與當代藝術跨界合作，求新求變，渴求更多年輕人願意走進這間神聖的藝術殿堂。

2003年，看準漫畫對年輕族群的影響力，羅浮宮打破「只展死人作品」的傳統，史無前例地策劃了一場「空白計畫」（Carte Blanche，代表「無限制條件」），邀請漫畫家在休館期間，自由遊走在羅浮宮禁區及地下宮殿內，再以自由意志自由創作，創作的限制僅是內容得提及羅浮宮，最終得以平面出版品問世。

提出這項計畫的是羅浮宮圖書出版分處副主任法布里斯・德瓦（Fabrice Douar），他也邀請法國獨立漫畫出版社：未來之城（Futuropolis）的總編輯賽巴斯汀（Sébastien Gnaedig）攜手合作。相識12年的兩人，不僅默契十足，就連對漫畫的熱愛也都如出一轍，這讓他們在推動「空白計畫」時，總是並肩作戰，也想盡辦法排除萬難。

第一本漫畫《衝出冰河紀》（Période Glaciaire，德魁西的作品）便賣出5萬本的佳績，讓原來排定4年出版4本刊物的計畫，擴增為如今12本漫畫的規模，這些躍然紙上的心血之作，最終也進階成了立體的原畫展覽。法布里斯開玩笑地說，「當年輕人開始湧入羅浮宮詢問漫畫展，而不是蒙娜麗莎時，我就知道這個計畫完全奏效了。」

如今，計畫仍在持續推動著，甚至還飄洋過海至日本、台灣，足見法國漫畫的強大魅力。也因此，當我排定這趟探訪法國漫畫旅程時，第一時間想到的，自然也是得拜訪法布里斯及賽巴斯汀，因為我深信必定能從他們身上了解法國漫畫是如何在全球施展魅力，及漫畫帶給法國人的深遠影響。

羅浮宮圖書出版分
處副主任法布里斯

© 衝出冰河紀｜尼古拉・德魁西

對漫畫的愛催生了「空白計畫」

「擁有一張在羅浮宮暢行無阻的通行證，是多麼吸引人的條件，應該不會有創作者質疑、或向這個計畫說『不』？」這是在巴黎咖啡廳第一次見到法布里斯與賽巴斯汀時，我提出的第一個問題。

法布里斯作為計畫的提出者，大膽創新，卻對執行計畫沒有太大的把握，他搖搖頭地說，「羅浮宮象徵著過去、傳統、及龐大的古典藝術系統，當中還有更多大眾難以理解的藝術作品，因此我擔憂年輕漫畫家們興趣缺缺。」

另一個讓法布里斯忐忑不安的，則還有這個計畫打破羅浮宮諸多傳統及遊戲規則。在過去，多由館內總監提出具體構思，再由團隊分工執行，這次他卻史無前例地主動提案。再來是，羅浮宮向來都有展覽先登場、再進行出版的慣例，這次卻反其道而行，他也因此找來賽巴斯汀，先破天荒地與外部出版社合作出版，再回到羅浮宮進行展覽。

法布里斯原本希望找到漫畫家出版合輯，這想法卻被賽巴斯汀推翻，希望交由個別的漫畫家專心繪製完一本漫畫。一年交出一本漫畫，曠日費時不在話下，又得在期間不斷地提供對漫畫者的協助，工程不小，只見法布里斯樂在其中、且甘之如飴，全源自他對漫畫的愛，「自從我學會如何閱讀，我就非常愛漫畫。」

法布里斯一提起怎麼愛上漫畫，便滔滔不絕，包括他小時候如何跟在哥哥屁股後面看漫畫，到大學攻讀藝術，也選擇研究與法國漫畫相近的義大利繪畫來研究。他甚至將法國 BD（「漫畫」的法文，「Bande Dessine」）的技法，與 18、19 世紀的傳統繪畫相比擬，認為當代藝術中的雕塑、裝置、錄像藝術等，都缺少繪畫所需的深厚技巧，來傳達藝術精神。漫畫的技法與實驗方式，與古典繪畫所需的技巧與精神幾乎如出一轍，在他眼中「漫畫，是繪畫藝術的極致展現」。

「空白計畫」挑選的漫畫家，自然也得具備藝術的創造力。第一個浮現法布里斯及賽巴斯汀腦海的，竟都是法國漫畫家德魁西（Nicolas de Crécy）。法布里斯以德魁西代表作《瘋狂閹伶》（Foligatto）為例，（閹伶流行於 17、18 世紀義大利，男高

音為了維持寬廣的音域及高音,必須進行閹割手術),認為他開創獨特敘事手法,並以瑰麗畫面帶著讀者遁入他的想像世界,因此認定德魁西的畫風、作品的藝術性,絕對是吻合計畫的首選,計畫缺他不可。

在德魁西首肯前,也曾發生過一段趣事。法布里斯回憶,當時他第一時間聯繫上德魁西,對方雖然感到意外卻還是答應,旋即,德魁西希望能夠安排會面,以確認整起事件並非玩笑話,「羅浮宮要找漫畫家合作」讓人覺得夢幻而不真實。而德魁西的反應,也充分地說明了即使是在藝術文化蓬勃發展的法國,「空白計畫」的誕生,仍是項令人不可置信的創舉。

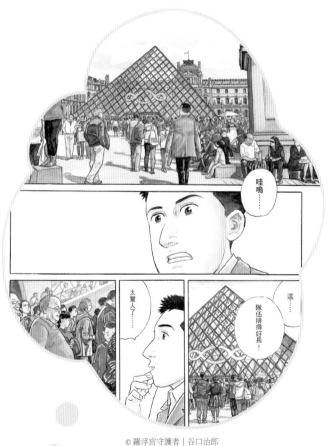

© 羅浮宮守護者 | 谷口治郎

法國漫畫轉型的關鍵

法布里斯與賽巴斯汀這一輩的法國人,都是讀漫畫書長大的孩子。

「在法國閱讀漫畫是傳統,送漫畫書給小孩則是我們的文化。」法布里斯說,法國人從小是從閱讀漫畫,在他們求學階段、同儕間,習慣相互討論,一起去圖書館借漫畫,與讀一般文學讀物並無兩樣。甚至經常會在法國家庭的用餐、聚會席間,聽到討論漫畫劇情的家常對話。

法國人口中的「經典漫畫」,多數源自鄰國比利時,包括最為暢銷的《丁丁歷險記》及《幸運的盧克》。比利時的媒體、印刷業非常發達,催生了不少漫畫雜誌,歐陸年輕漫畫藝術家趨之若鶩地前去比利時工作,那是歐陸漫畫的「黃金年代」,這些漫畫後來在歐陸傳開,也成了法國人書架上的必備書單。

然而,在法國,也曾經歷過一段「視漫畫為禁書」的黑暗期。

1950 年代,日本漫畫剛剛進入到法國出版市場,漫畫中一些打鬥、暴力畫面,讓法國父母開始擔心

未來之城出版社總編輯賽巴斯汀

© 羅浮宮守護者 | 谷口治郎

帶來負面影響，因而禁止孩童閱讀漫畫，閱讀漫畫的傳統，從原來的鼓勵，後竟轉得偷偷摸摸進行的事情。

「幸運的是，當年我們還是小孩，現在我們長大了。」法布里斯道出他這一代的心聲，1960 年代後期，當時被禁止看漫畫的小孩們長大後，各自在出版、漫畫創作等領域深耕，漸漸地帶領法國漫畫經歷成人化、深度化、文學藝術化，更有漫畫家提出「圖像小說」新詞彙，試圖擺脫漫畫等於兒童讀物的刻板印象，發展出成人閱讀的「圖像小說」。

1970 年代之後，冒險類、科幻類漫畫雜誌湧出，漫畫家的創作也從傳統中被解放，創作不再只是一格格的連環圖，可以有自己敘事的方式，逐漸地轉化成一門獨特表現形式的藝術，成為文學、電影、戲劇之外的「第 9 藝術」。

漫畫帶著他們走訪亞洲

「日本漫畫難道從此就這樣逐漸淡出法國人的生活嗎？」答案當然肯定是「不」，賽巴斯汀說，「攤開法國年輕人『經典漫畫名單』，除了傳統的《丁丁歷險記》及《幸運的盧克》、《高盧英雄傳》，日本漫畫《海賊王》、《七龍珠》可是緊追在後。」賽巴斯汀表示，過去幾年間，法國出版社像是追趕著潮流一般，大量地引進日本重量級漫畫大師的作品，熱門如尾田榮一郎、鳥山明的暢銷作品，另外如特色獨具的大師大友克洋、谷口治郎等人的作品，直至這幾年，才有趨於緩和的趨勢，法國出版社開始往亞洲其它各國，如新加坡、台灣、香港、中國等地去探索漫畫家及精采作品。

有趣的是，「空白計畫」在法國生根後，也因緣際會地跨海與日本漫畫家結締，包括松本大洋、谷口治郎、荒木飛呂彥等曾加入計畫，後來也飄洋過海到了台灣及香港，未來更不排斥擴散至美國、阿根廷等地，比利時法語區的合作當然也會持續，法布里斯說，「計畫帶著羅浮宮走出去，走到了我們從沒料想過的地方去。」

文化傳承的堅持

法國不是唯一發生過漫畫轉型的地方。我想起鄰近日本、韓國甚至台灣也都曾有漫畫轉型，且都曾有過一段漫畫輝煌歲月，後才又轉變成被禁止的過程。在台灣，當四格漫畫盛行之際，漫畫家敖幼祥、朱德庸、蔡志忠的作品曾是闔家大小觀賞的漫畫，甚至是暢銷排行榜上的常勝軍，現在閱讀漫畫的風氣，似乎不如過往興盛，甚至有些倒退，「漫畫只是青少年讀物」的刻板印象，一路走來始終沒太多改變。

或許也是這樣，我不禁想問「難道法國人不擔心讀漫畫會占去小孩的所有時間嗎？」只見法布里斯鎮定從容地回答我，「每個人閱讀漫畫的時間是非常有限的」，他認為法國人並不會過度擔憂自己的孩子因為沉迷漫畫，而忽略了課業或其它更重要的事情。

他說，「最重要的是，他們閱讀，在這個凡事只用臉書交流的網路世代，讀漫畫總比完全都不閱讀來得好。」

法布里斯以自己為例，他喜歡購買漫畫作為禮物送給家中兩個小孩，小孩子也會自己去他書架上，拿他買的漫畫來看，「就算無法讀字也無妨，他們也能從看圖中享受樂趣。」

賽巴斯汀家中也有兩個青少年，他則表示，從他們很小的時候，就會帶著他們一同去書店買漫畫書的習慣，當然身為編輯也會給孩子出意見，偶爾干涉孩子的選擇，畢竟有些內容或許還是有年齡限制，不是那麼適合小孩子。

在他們這一代法國人的來看，漫畫助長了閱讀習慣的養成，看來「並不是壞事」，也因此反映在法國漫畫書市，漫畫出版市場仍然持續往上成長，每年的出版量也從未因為網路而銳減過。

法布里斯回答，漫畫這東西在他們文化是很基礎的存在，存在於他們生活當中。就連鄰近的比利時也一樣，是世代相傳的，像是一代會接續一代看下去的經典漫畫《高盧英雄傳》，又好比家裡如果有一部法國經典電影，父親可能就會帶著孩子看，孩子長大又帶著孩子看，就這樣世世代代傳承下去。「當然，每個階段隨著不同階段改變，但只要一開始很喜歡的作品，通常到最後還是會很喜歡、很支持的。」

他永遠都會記得那些漫畫中的劇情與細節，就像看過電影後會有殘影，或翻過一本書後會記得某些句子，漫畫則會讓人投射自己的想像在這裡頭，細節也會留存在他的記憶裡，讓想像力更被打開，一輩子都會存留在他們心目中。這也是為什麼他們對於保留這項藝術、這項文化如此不遺餘力，「因為這就是我們的文化，值得世代傳承下去的文化。」

© 衝出冰河紀 | 尼古拉・德魁西

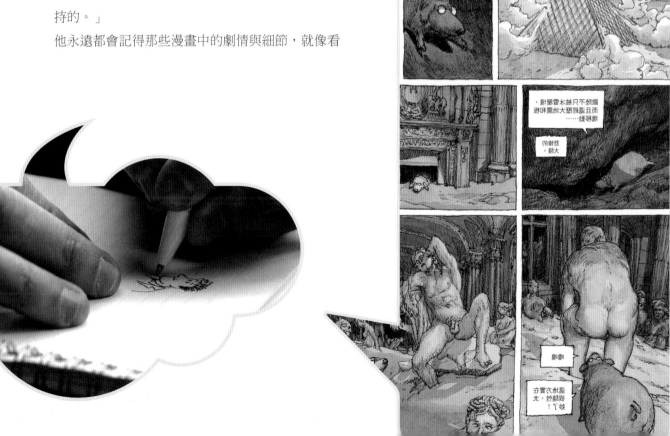

德魁西 Nicolas de Crécy

法國漫畫最難能可貴的，是它鼓吹自由創作的精神

德魁西的漫畫風格從來就不是主流之列，他的創作之路甚至還曾跨足動畫，最終才又專注在漫畫創作。這一路吸收來的養分，也讓他創造出了瑰麗、充滿想像力的世界，猶如風格殊異的「歐陸獨立電影」。

法國漫畫家尼古拉·德魁西（Nicolas de Crécy），是第一個獲邀參加羅浮宮「空白計畫」的漫畫家。他在接受這個迥異於常態的漫畫出版計畫後，自由發揮創作出《衝出冰河紀》（Periode glaciaire）。故事的時空定在遙遠的未來，人類文明在歷經長時間冰封、消失殆盡，一支探險隊員們在冰河下挖出過往的羅浮宮，卻又在一無所知下逕自批評。同行隊伍中，還有一隻被植入豬基因的改良物種浩克，對藝術見解是比人類還要開放，德魁西藉此來對照「自以為是」的專家們的無知、貪婪與自私，更藉此表達「藝術和文化是如何因人而異地被理解、被詮釋、被感受」。

他的作品成功地拉近了觀眾與藝術的距離，獲得大眾共鳴，一共賣出超過 5 萬冊，也讓他先後拿下獨立書店聯盟的「最佳漫畫大獎」、維京（Virgin）書店獎、2005 年的「解放巴黎讀者獎」、及廣播電台 RTL 等多項大獎。美國、荷蘭、西班牙、日本、韓國、台灣等地更爭相購買版權。

這位法國公認的鬼才漫畫家，為該計畫起了一個開頭，示範即使是與羅浮宮這樣的藝術殿堂合作，依舊能夠完全保有創作的自由度。讓更多漫畫高手願意加入這個計畫，最後有了恩奇·畢拉（Enki Bilal）、艾堤安·達文多（Etienne Davodeau）、克里斯·杜利安（Christian Durieux）谷口治郎、荒木飛呂彥、松本大洋……明星等級的陣容。

日本漫畫家大友克洋曾推崇德魁西為「歐洲漫畫鬼才」，他的作品早就已征服法國漫迷的心。他的作品更曾與漫畫家艾爾吉（Hergé）、恩奇·畢拉（Enki Bilal）、墨必斯（Mœbius）等人跨海進入藝術拍賣市場，那也是藝術市場首次界定「漫畫也是藝術表現的一種形式」的關鍵時刻。

那麼，要是能從他口中了解法國漫畫，應該是最適切不過。

「空白計畫」的真相

抵達巴黎的某日早晨，我與德魁西約在巴黎最迷人的瑪黑區，號稱文藝青年必定造訪的區域。身材高䠷、帶有點憂鬱氣質的德魁西一現身，讓人有點出乎意料，因為身型削瘦的他，實在是與他筆下造型總是圓嘟嘟的主角差距過大。更遑論他每每回答問題前，都會先陷入沉思、微微皺眉的模樣，也與樂天討喜的漫畫主角大相逕庭。

而我最好奇的，自然是在羅浮宮內哪一幅作品最後觸動了他，成為他在「空白計畫」中的靈感來源。他聽到問題後眼睛微微地瞇成一條線，直接坦承「完全不是」，雖然他也在漫畫中呈現了近 40 多幅羅浮宮典藏，真正激發他靈感，反倒是一張在冰島拍攝的陳年舊照。

原來，在他參與羅浮宮「空白計畫」的前置作業期間，身為首位受邀、又能夠自由進出羅浮宮的漫畫家，讓他成了媒體關注的焦點，這也讓他得面對排山倒海而來的壓力，即使已有近 30 年的創作經驗，他依舊說，「最後即使天天去羅浮宮報到，仍有好長一段時間毫無頭緒。」

所幸，「空白計畫」看似是命題作文，實則讓漫畫家擁有百分之百創作自由。整個計畫並非如我們所想的只是政府的文化機構「單向委託製作」，反倒

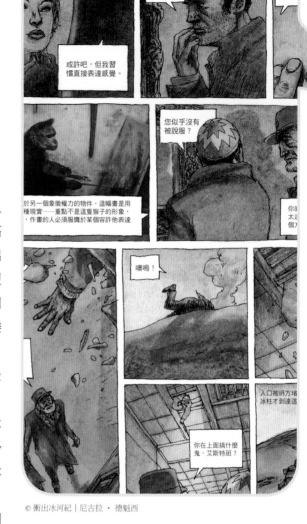

© 衝出冰河紀 | 尼古拉・德魁西

是希望漫畫家能以個人角度，重新去看待羅浮宮，甚至希望能藉此對外展現漫畫創作的多樣性與豐富性。因此在這計畫中，他完全不需要一味地吹捧羅浮宮，反倒還能在作品的最一開始「埋了」羅浮宮。

「擁有不設限的自由，又能為羅浮宮創造出奠基於科幻的漫畫，對我來說是一個非常有意思的經驗。」

作品中還是有收錄了羅浮宮 40 幾幅藝術作品，雖然只是點綴的配角，但卻是他逛羅浮宮時最喜歡的作品，他也表示，「希望能展現對欣賞藝術的看法，就是每個人都能有自己欣賞藝術的方式。」德魁西也能盡情揮灑，並展現他一如以往嘲諷人類及社會

© 衝出冰河紀 | 尼古拉・德魁西

的風格，甚至在畫中保留了他的哲學觀。

他也表明，若是這個計畫一開始處處設限，他肯定會失去興趣，因為那違背了他用漫畫創作的初衷，「這是法國漫畫之所以重要的地方，因為它是鼓吹自由創作的。」

自由創作者的養成之路

德魁西的漫畫風格從來就不是主流之列，他的創作之路甚至還跨足動畫，最終才又專注在漫畫創作。這一路吸收來的養分，也讓他創造出了瑰麗、充滿想像力的世界，猶如風格殊異的「歐陸獨立電影」。

「最早影響我畫畫的其實是我的父親。」1966 年出生的德魁西，父親是一名私下喜歡畫畫的工程師，且在他心目中是「畫得非常好的」。父親經常帶領著家中五個小孩一起遁入繪畫的世界，「一天最長可以畫十個小時都不會膩。」他自小就是個性急躁，情緒容易高低起伏的孩子，但是每當他開始畫畫，整個人又會立刻平靜下來，後來，他成了眾多兄弟姐妹之中，唯一走上繪畫之路的那個。

他的家庭也與多數法國人一樣，都是讀著經典漫畫長大的，德魁西卻偏偏不欣賞那些系列漫畫，早熟的他，總認為那些經典漫畫，「畫風不夠高雅，內容低俗粗魯」。他一直景仰法國插畫家尚 - 雅克・桑貝（Jean-Jacques Sempé），深受他畫中溫暖且洞悉人性的世界影響。

1987 年，德魁西畢業於安古蘭美術學校，這是一所鼓勵學生思考繪畫本質、強調創作具藝術性的學校。畢業後，他除了嘗試與同儕改編法國大文豪雨

果作品《黑奴王子》（Bug Jargal）外，最後在法國迪士尼分社（Montreuil Disney studios）工作兩年的期間，完成了首部漫畫作品《瘋狂闖伶》，構圖與用色極為雕琢華麗的作品，讓德魁西成為新生代最受矚目的創作者。

自從法國發展「圖像小說」以來，新穎的創作題材，獨樹一幟的畫風，總是能夠找到喜愛的讀者及獲得共鳴，這也讓人羨慕這樣的創作環境。更不容易的是，這裡的創作環境及市場，尤其更能包容對事情抱持著不同觀點，甚至提出嚴厲的批判。

德魁西便是最好的例子，作品中總是刻劃著複雜人性的他，後來也發展出如《肥海豹奇遇記》（Le Bibendum celeste）被旁人操控的肥海豹迪耶哥；獲得安古蘭漫畫節的《雷歐爺的怪香菸》（Leon la came）最佳作品獎項；及諷刺美國「超級英雄」文化的《魔怪波波》（Prosopopus），德魁西更挑明了表達「英雄根本就不存在，都是人類幻想出來的」。

© 衝出冰河紀 | 尼古拉・德魁西

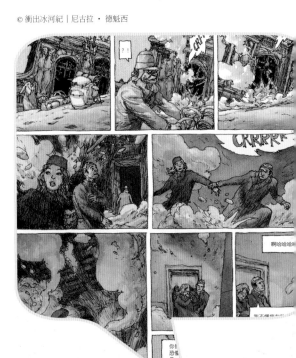

與日本交流後更了解法國漫畫的可貴

採訪德魁西的時候，他的新作《Un monde flottant - Yokai et Haikus 俳畫》才剛出爐，這是一本關於日本妖怪傳說的繪本，也是他對日本妖怪文化的詮釋。

他也是少數聞名亞洲的法國漫畫家，過去曾在日本《ウルトラジャンプ》（Ultra Jump）連載，趁著連載之際，日本玄光社也邀請他與日本漫畫家松本大洋在《松本大洋＋ Nicolas De Crecy 插畫作品集》一刊中進行交流，還刊載了兩人共同合作的漫畫《Petit voyage 迷你旅程》（由松本自右頁畫起，德魁西則從左頁畫起）及私下來往書信，足見兩人的好交情。

德魁西也深受日本讀者喜愛，更為許多日本漫畫家景仰，他則謙虛地說，「能用自己的作品去觸動完全不同文化的人，真的非常開心。」

2006 年，他第一次踏上日本，兩年後，他則到京都九調山藝術村駐村，也有了第一次與日本傳統妖怪文化接觸的經驗。他對於 18 世紀發展出來的日本妖怪，後來也發展出獨特的文學、繪畫感到興趣。《Un monde flottant - Yokai et Haikus 俳畫》便是他以創作「向這個令他著迷的文化致敬」。卷軸本的裝幀，則是從日本跟中國的奏摺得到的靈感。

在他頻繁往返法國、日本之際，他也深刻體會到兩國漫畫產業的不同，及創作者面對環境的不同。他說，日本漫畫創作環境是談產值，一年必須要生產很多內容，對創作者來說是非常龐大的壓力，這樣的生產節奏也很容易讓人疲倦。「但在日本，漫畫產業有一套自己發展的體系，漫畫家完全可以靠漫畫維生，還有助手相助。」

相較之下，法國漫畫的創作比較堅持獨立，更像是以「手工業」的形式創作，漫畫家們會傾盡心力，投入一個很長的時間專心創作，「真的是把漫畫看成藝術品對待」，但他也不諱言，「沒有一個法國漫畫創作者可以此維生。」只是漫畫以影像說故事的形式還是很迷人，與電影相比成本又偏低，因此陸續還是有漫畫家會投入創作。「法國漫畫之所以重要，是因為它是自由的。」

© 衝出冰河紀 | 尼古拉・德魁西

文化價值勝過商業，
自由的精神與對藝術的重視

德魁西的第一本漫畫作品《瘋狂閣伶》（Foligatto）於 1989 年正式出版，距今已有 30 年，漫畫也早已絕版了。

德魁西的創作仍在持續，平常幾乎窩在工作室，平日騎乘腳踏車移動。他坦言在法國，要靠純畫漫畫存活幾乎很難。但是他這麼多年來仍堅持在這條路上，只因他堅信「一本書的藝術價值，還是遠遠高過商業價值的」。

迄今，他仍不斷地尋找新的題材、新的表現方式，在漫畫之外的文學、電影、當代藝術中攝取養分，他尤其鍾愛藝術展覽，也是他作品中很多新的靈感來源。法國文化中勇於實驗、及嚮往自由的精神，也對他影響很深。

「難道從來沒有想要停下腳步嗎？」我問。然後德魁西答「當然會，也經常感到厭倦。」因此，過程中他逐漸放慢創作的腳步，試著發展不同形式的創作，像是寫了一本小說，左邊寫上文字，右邊放上插圖，或者與法國知名品牌 LV 合作的繪本等等。「漫畫創作的工時密集，只要轉換創作形式，就會感覺不一樣，當然也就不會那麼煩躁。」

那麼，20 年前的創作與現在最大的差別？「《瘋狂閣伶》是我第一部作品，我們都想在首部作品中盡可能地表現我們的能耐，所以弄得極為繁複。」他認為年輕時，有很多想法想表達跟事情想講，那個時候需要花力氣去證明自己，用色技巧都會比較下手比較重，現在或許不需要再證明自己，可以有更多自由度、用技巧去表達自己，感覺到現在輕盈多了。

對他來說，20 多年唯一不變的是，「漫畫及自由創作的價值」。

彼特 Benoît Peeters
史奇頓 François Schuiten

百年工藝機械與現代科幻漫畫結合

彼特與史奇頓在展覽中找到一個重新理解百年機械工業的入眼處，讓那些毫無生命的機器有了被了解跟關注的機會……在彼特眼中，所有機械展品就像一件件絕美的藝術品，透過繪畫重新展現生命力，並表示，「我深信繪畫可以幫助了解現實，幫助了解科技。」

巴黎的工藝博物館地鐵站（Arts et Métiers），絕對是我見過地表上最絕美的奇景之一。

尤其當列車緩緩地駛進站內更能心領身會，醒目的巨大齒輪從天而降，牆上又環繞著圓形玻璃舷窗，站內建築體全被古銅色外鐵皮覆蓋，再安上近 800 多顆鉚釘固定，如夢似幻，彷彿搭乘巨型潛水艇來到深海底裡。

這是 1994 年，為了紀念工藝博物館成立兩百年而建造的，由比利時漫畫家馮索瓦・史奇頓（François Schuiten）與劇作家貝涅・彼特（Benoit Peeters）重新設計，他們選擇在此地重現自己最著名的科幻系列代表作「朦朧城市」（Les Cités Obscures）*，系列作品《消逝邊境》更曾獲 2002 年法國安古蘭漫畫大賞得獎作品肯定，也就是我們現在看到如潛水艇的景象。

2016 年，這對漫畫界最佳拍檔又與工藝博物館再續前緣，在此策劃另一場《Machines à dessiner 畫具／畫作藝術特展》*，除了展出部分新作原稿，另還從館內 8 萬件館藏、1 萬 5 千件塵封的設計圖中挑出相呼應的展品，讓觀眾跟著展覽一同遁入機械與漫畫世界，遊走於現實與虛構科幻之間。

我雖然是在 2017 年展覽都快接近尾聲才抵達，卻幸運地擁有彼特本人導覽，他首先領著我在幽暗的入口處徘徊，並解釋著這套從海軍博物館租借來的潛水夫服，是用來暗示從地鐵來的大眾，即將在另一平行的未知世界展開冒險。

從繪畫進入機械世界

《Machines à dessiner 畫具／畫作藝術特展》最讓人料想不到的是第一件展品，它竟是一張布滿了手繪素描及文件的繪圖桌，這張桌子曾與彼特、史奇頓兩人一同消磨過 30 年光陰，充滿歲月的痕跡。

後方大型投影螢幕，則重複地播放著兩人一同創作的紀錄影片，有時是史奇頓天外飛來一筆，彼特則跟著在腳本上增加新注解，有時是彼特靈光乍現想到故事，史奇頓根據其想像將其躍然紙上。創作現場的重現，讓人瞬間跌入漫畫世界。接續著，鉛筆、彩色鉛筆、鋼筆、繪畫板等琳琅滿目的手繪圖工具，如同藝術品般地被一一陳列，這些都是史奇頓作畫時所使用的工具。館內珍藏的畫具及繪圖工具也不遑多讓，依照時序陳列在一旁的展覽空間，整個展覽不斷地在繪圖機器與漫畫作品之間搭起橋樑，將創作與機械兩者串在一起，並以此訴說了從過去、現在到未來可能的繪畫發展。

他說，「展覽的精神不是用來解釋機器怎麼運作，而是讓你從繪畫進入機械的世界。」

這次展品更有連歷史學家都未曾見過的稀有館藏，在工業革命時代具革命性的發明，比如曾飛越英吉利海峽的布萊里奧飛行機（une maquette d'avion de Blériot）；從研發蒸汽機起家，到最後帶動四輪車發明的 Dion-Bouton 馬達三輪車（Dion-Bouton 是提供巴黎三輪車及後來汽車動力的製造商）；航海家、天文學家身邊絕對不可或缺的星盤（un astrolabe）……也出現在史奇頓親手繪製的展覽海報上。

百年工藝機械與現代受到歡迎的科幻漫畫結合，彼特與史奇頓在展覽中找到一個重新理解百年機械工業的入眼處，讓那些毫無生命的機器有了被了解跟關注的機會。彼特說，「通常你看到都是大台機械，很難看到這些細部的結構，」繪畫則補上了這一塊，在他眼中，所有機械展品就像一件件絕美的藝術品，透過繪畫重新展現生命力，彼特也重複著那句老話說，「我深信繪畫可以幫助了解現實，幫助了解科技。」

1	4
2	5
3	6

1. 《再見巴黎》創作者之一貝涅．彼得，也是《Machines à dessiner 畫具／畫作術特展》策展人之一。
2. 貝涅．彼得與馮索瓦．史奇頓度過 30 年光陰的繪圖桌，上面擺滿兩人的手稿。
3. 與漫畫結緣超過半世紀的巴黎的工藝美術博物館。
4. 手稿近照。
5. 圖為漫畫家馮索瓦．史奇頓作畫時曾使用過的工具。
6. 漫畫《再見巴黎》中出現過的星盤、繪圖機、蒸汽火車等，透過迷你模型再現展。

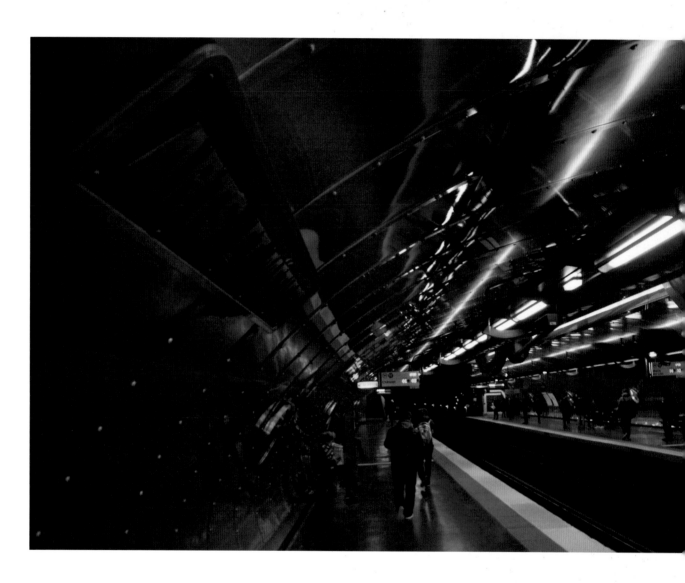

展覽也能看見兩人最新合作的作品《再見巴黎》部分章節，故事情節大抵是發生在很遠的未來，一名早已移民至外星球的年輕女子，不斷在夢境中來回穿梭不同時期的巴黎。這些情節成了最後一間房展出的一張張原稿。空間的中心擺放超過 10 張的繪圖桌，讓所有參觀展覽的人，最後可以使用桌上能見到的紙筆，再用自己的角度重新詮釋這些機械。彼特說，「就算年輕人不認識我們的作品，但還是可以藉由展上一回，巴黎人受到科技的震撼，恐怕是 19 世紀末、20 世紀初，當艾菲爾鐵塔出現在巴黎市區，他們開始意識到機械進入人類的生活，

也讓個人存在價值變得渺小。這時期催生的新藝術，也讓巴黎地鐵系統開始貫穿全市，逐漸地，也有許多人從反對變成逐漸認同並接納機械生活的來臨。

這個奇特的年代充滿著不安，卻也因此充滿著許多可能性。1956 年出生的史奇頓與彼特，則以承接「蒸氣龐克」（Steampunk，一種流行於 1980 到 1990 年代的科幻題材）創作聞名。他筆下創作的烏托邦世界，便充滿對未來的種種疑問。

兩人藉由漫畫世界實踐了兩人從小就對於這浩瀚宇宙間的想像，這或許也是他們對未來烏托邦的提問。無論如何，《Machines à dessiner 畫具／畫作藝術特展》則是很好一例，如何結合藝術與機械，讓漫畫更貼近大眾生活。

對於合作快 30 年的夥伴，彼特心存感激，更希望能一直合作下去，他說：「史奇頓的世界時常震驚到我，他的作品甚至改變了我對藝術的看法，基於他荒誕而又充滿魅力的創作，故事情節才逐步完整。感謝他讓我保持著一顆童心，就像回到童年。」在繪圖桌前，我看到的彼特仍是那個 12 歲的小男孩，和他最親愛的好友史奇頓自在悠遊在機械與漫畫的世界。

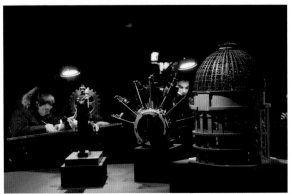

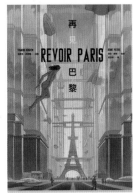

© 再見巴黎｜貝涅・彼特、馮索瓦・史奇頓

*「朦朧世界」系列曾受法國科幻作家儒勒・凡爾納（Jules Verne）1873 年科幻小說《海底兩萬里》影響，因而地鐵站打造了該小說中所說的「鸚鵡螺號」。

*《Machines à dessiner 畫具／畫作藝術特展》於 2016 年 10 月 25 日展出至 2017 年 3 月 26 日。

7. 宛如巨大潛水艇的巴黎工藝博物館地鐵站。
8. 《再見巴黎》原稿近照。
9. 展間放滿繪圖桌，鼓勵民眾動手繪製自己喜愛的機械展品。
10. 縱然《再見巴黎》的故事於遙遠的未來展開，所影射的卻是巴黎史實、處處座落的紀念性建築，以及賦予巴黎生命的各種烏托邦理想。──貝涅・彼特

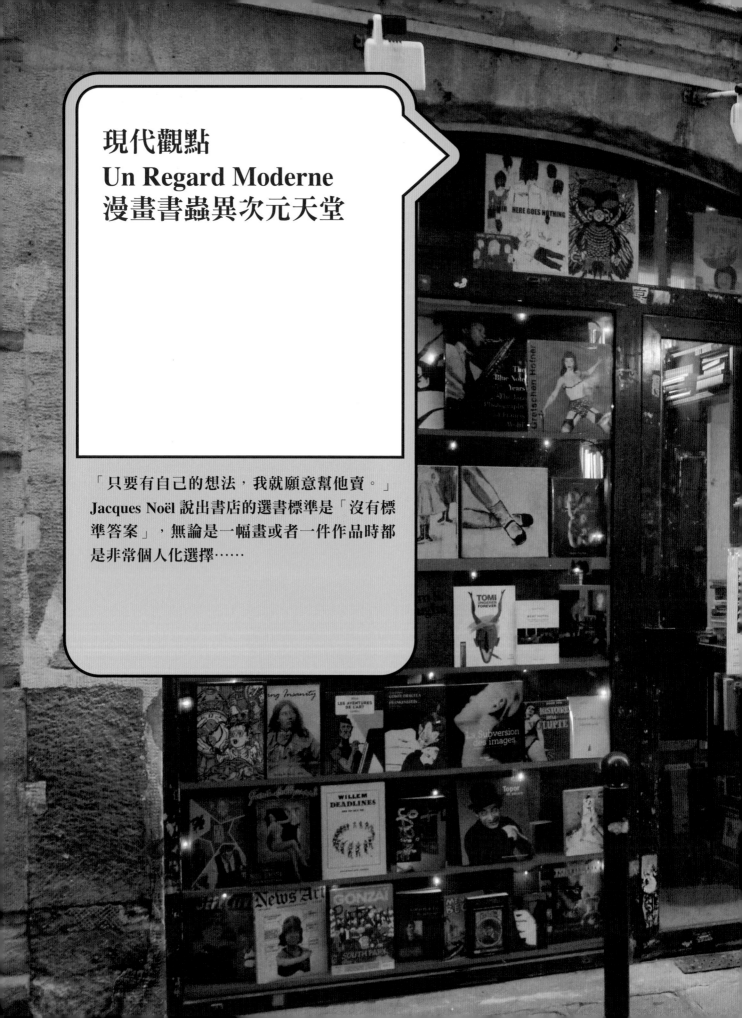

現代觀點
Un Regard Moderne
漫畫書蟲異次元天堂

「只要有自己的想法，我就願意幫他賣。」
Jacques Noël 說出書店的選書標準是「沒有標
準答案」，無論是一幅畫或者一件作品時都
是非常個人化選擇……

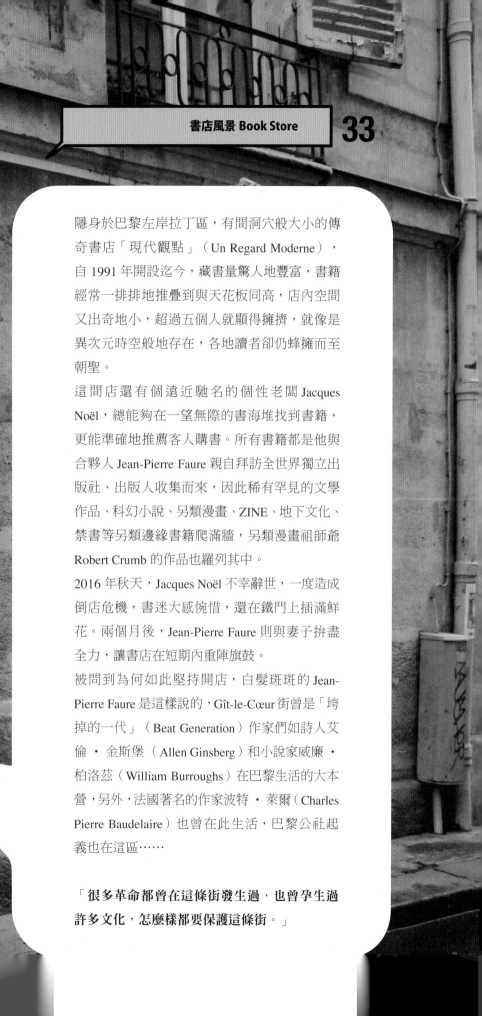

隱身於巴黎左岸拉丁區，有間洞穴般大小的傳奇書店「現代觀點」（Un Regard Moderne），自 1991 年開設迄今，藏書量驚人地豐富，書籍經常一排排地推疊到與天花板同高，店內空間又出奇地小，超過五個人就顯得擁擠，就像是異次元時空般地存在，各地讀者卻仍蜂擁而至朝聖。

這間店還有個遠近馳名的個性老闆 Jacques Noël，總能夠在一望無際的書海堆找到書籍，更能準確地推薦客人購書。所有書籍都是他與合夥人 Jean-Pierre Faure 親自拜訪全世界獨立出版社、出版人收集而來，因此稀有罕見的文學作品、科幻小說、另類漫畫、ZINE、地下文化、禁書等另類邊緣書籍爬滿牆，另類漫畫祖師爺 Robert Crumb 的作品也羅列其中。

2016 年秋天，Jacques Noël 不幸辭世，一度造成倒店危機，書迷大感惋惜，還在鐵門上插滿鮮花。兩個月後，Jean-Pierre Faure 則與妻子拚盡全力，讓書店在短期內重陣旗鼓。

被問到為何如此堅持開店，白髮斑斑的 Jean-Pierre Faure 是這樣說的，Gît-le-Cœur 街曾是「垮掉的一代」（Beat Generation）作家們如詩人艾倫 · 金斯堡（Allen Ginsberg）和小說家威廉 · 柏洛茲（William Burroughs）在巴黎生活的大本營，另外，法國著名的作家波特 · 萊爾（Charles Pierre Baudelaire）也曾在此生活，巴黎公社起義也在這區……

「很多革命都曾在這條街發生過，也曾孕生過許多文化，怎麼樣都要保護這條街。」

管理一間書店並非易事，尤其又是一間堆滿各式各樣琳瑯滿目書籍的書店，在沒有現代收銀系統的輔助，書店的人要如何管理？Jean-Pierre Faure 伸手直指櫃台上一本小於 A4 尺寸的記事本，笑說，「這就是他管理的法寶。」

Jean-Pierre Faure 本人也是地下、非主流文化的擁護者，七、八歲就特別愛拼貼圖像書籍，浸淫在書香的世界對他而言就像「挖寶藏」，一本非比尋常的書，也能啟蒙好幾世代的讀者。為了讓獨一無二的出版能夠延續下去，書店也讓非主流創作者寄賣書籍，留給他們盡情發揮的舞台。許多原來只是來找書的讀者，最後往往都成了書籍的寄售者。

「只要有自己的想法，我就願意幫他賣。」Jacques Noël 說出書店的選書標準是「沒有標準答案」，無論是一幅畫或者一件作品，都是非常個人化選擇，擁有自己的風格與特色非常重要，這樣另類的性格，也讓許多年輕漫畫創作者趨之若鶩，立志有一天將作品留於此販售，香港漫畫家智海就曾留有作品在此販售。

20 年來，Jacques Noël 看盡這條街上的起伏跌宕，
也經歷了網路世代的衝擊、周圍書店關門大吉，他
仍持續不懈地思考如何以展覽、座談活動吸引顧
客。

一路走來，他也始終堅持藏書的特殊性，不為市場
左右，認為「現代觀點」或許不是全巴黎歷史最悠
久的書店，卻是最獨一無二 的書店。

「說到底，書店還是必須從人性的角度去經營。」

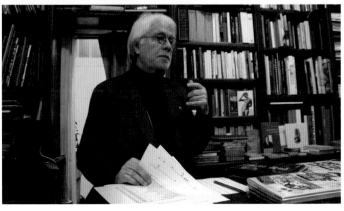

1.2. 書店藏書量驚人，幾乎疊到與天花板齊高，仍
　　吸引各地讀者朝聖。
3. 這裡的選書是必須擁有自己的風格與特色。
4. 書店內隨手可見創作者頗具巧思的創作。
5.Jean-Pierre Faure 以保護文化為由，努力讓書店
　　繼續經營下去。

Un Regard Moderne

地址：10 rue Gît-le-Cœur 6e, 75006 Paris
交通：Saint-Michel 地鐵站
營業時間：週一至週六 14:00 ～ 19:00
FB：Un Regard Moderne

Librairie Super Héros
支持法漫新浪潮重要地標

「每個時代不同階段都有讀者喜歡的風格，大家只是口味變了，並不是沒人看漫畫。」

法國電影曾掀起一場「新浪潮」運動，無獨有偶，法國漫畫也曾經湧入一波「新浪潮」。

1990 年，在主流出版社的壟斷下，漫畫家通代（Lewis Trondheim）與其他幾位好友馬呂（Jean-Christophe Menu）、David B、Mattt Konture 等成立 L'Association 漫畫出版社，出版自己的作品也出版欣賞的漫畫，最大的影響是題材的解放，從經典漫畫往個人生命故事發展，帶給漫畫界很大的衝擊，也提升了漫畫的藝術地位，歐陸有越來越多年輕漫畫家加入創作，漫畫也越來越多元。

這樣的熱血自然也召喚更多人的共襄盛舉，Librairie Super Héros 書店第一代老闆便是一例。為了讓這些漫畫家後顧無憂地持續創作，也能讓更多讀者看到這些風格殊異的漫畫，書店於焉成立。第二代老闆則是這間店的常客及藏家，後來接手，他說，「我有責任把這個精神延續下去。」

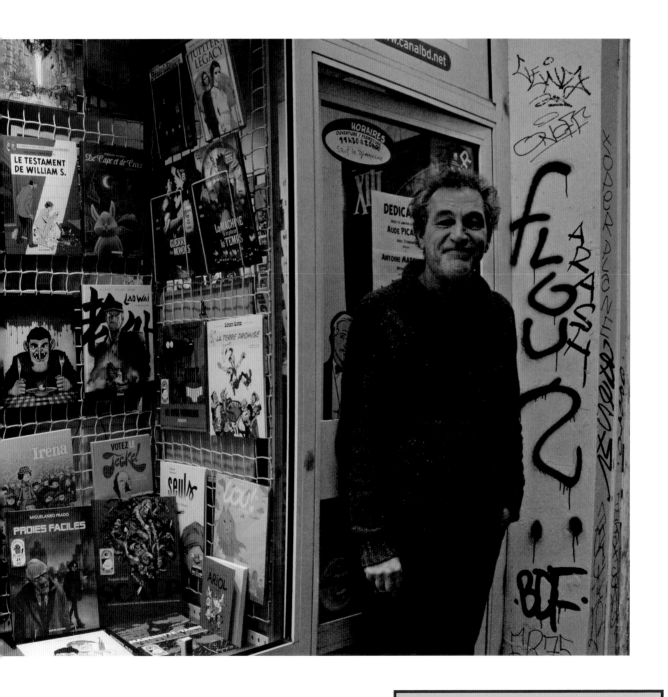

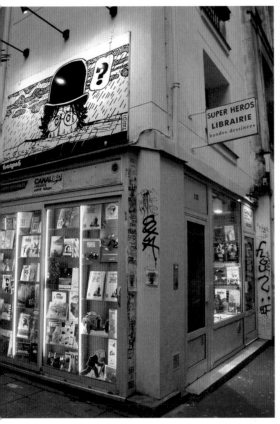

當我造訪書店時，從很多蛛絲馬跡可以看出，這是一間與漫畫家來往密切的書店，老闆正在店內一角與漫畫家討論合作出版事宜，相談甚歡，牆上貼滿知名漫畫家簽名海報，角落裡也有這間店獨有的海報，像是法國漫畫家德魁西與印刷廠老闆合作、獨家限量發售的海報、非主流漫畫產品等，可想見平日絡繹不絕上門的漫畫迷們。

這也是喜愛獨立漫畫書迷的天堂。老闆也非常自豪地說，每週平均有 2 至 3 場簽書會，且 20 多年來，像是史匹格曼（Art Spiegelman）、德魁西等漫畫大師都上門過了。

Librairie Super Héros 還有個不成規定的傳統，是從一創店就有的，在書店的最後方，有一處角落，專門陳列年輕漫畫家的創作，包括來自墨西哥、以色列等全世界各地創作者的作品，這也成了書店特色及招牌，始終能在這裡找到遺世獨立的漫畫作品。

第二代老闆也趁空推薦我們店內精選漫畫。包括曾為 L'Association 漫畫出版社（專門出版獨立漫畫）創辦者之一 David B. 的作品《夢之白駒》（Le Cheval Bleme，台灣曾出版）。David B. 是個能寫也能畫的漫畫家，他更曾為其他漫畫家包括 Blain、Guibert、Sfar 與 Pauline Martin 撰寫漫畫腳本，題材從中古騎士故事到另類西部冒險都有，「每個時代不同階段都有讀者喜歡的風格，大家只是口味變了，而不是大家不看漫畫了。」

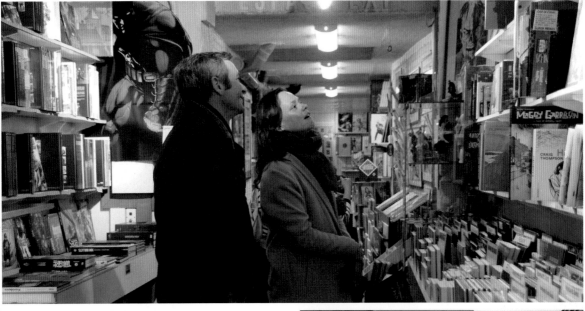

Librairie Super Héros

地址：175 rue Saint-Martin, 3e, 75003 Paris
電話：+33 1 42 74 34 74
營業時間：週一至週六 11:30～20:00（週日休）
交通：Rambuteau 地鐵站
網址：www.librairie-superheros.com
FB：Librairie Super Héros

書店風景 Book Store

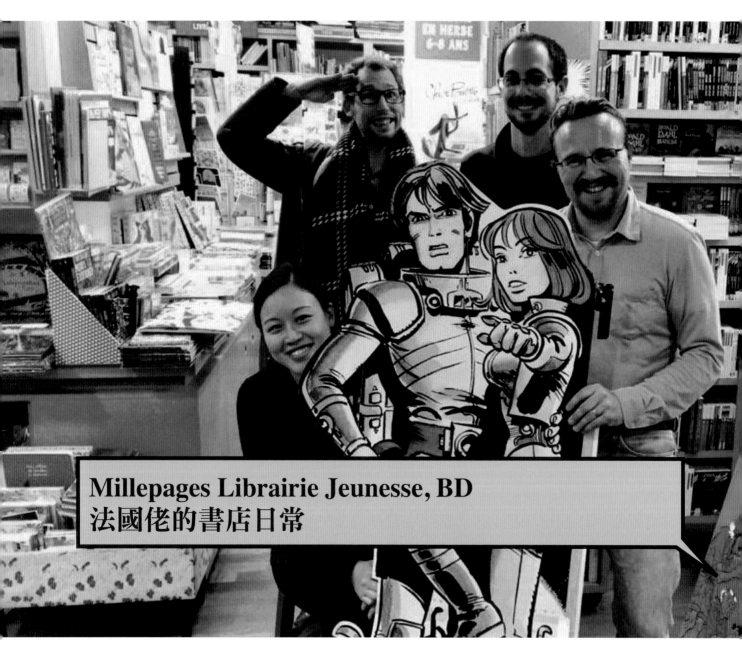

Millepages Librairie Jeunesse, BD
法國佬的書店日常

Vo Song NGUYEN 形容在書店內最常遇見全家一起上門，孩子翻找童書、爸爸挑選漫畫書、媽媽則挑選食譜，非常老套的生活場景。

巴黎近郊一間社區型書店 Millepages，於 1980 年創立，座落在中產階級的 Vincennes 區，是間以創辦人興趣出發的小書店，伴隨著店面擴張，也發展出以童書、食譜、漫畫、音樂為主的專區，並培育出專業的選書人。

法國籍、卻有 1/2 越南、1/2 台灣裔的 Vo Song NGUYEN 在此便負責漫畫選書人一職，近 10 年的工作經歷，不僅讓她對漫畫市場瞭若指掌，2017 年她也獲邀擔綱法國安古蘭國際漫畫節大獎評審，為七位專業評審之一，也是唯一書店代表。

從小就喜歡閱讀的 Vo Song NGUYEN，大學一畢業便在此工作，從負責規劃孩子漫畫書區開始，再慢慢轉移至亞洲漫畫、歐陸獨立漫畫。她形容在書店內最常遇見全家一起上門，孩子翻找童書、爸爸挑選漫畫書、媽媽則挑選食譜，非常老套的生活場景。因此 10 年來，上門的書迷最常買的還是《丁丁歷險記》、《幸運的盧克》等系列經典漫畫，這在法國人心目中是一生必讀之作。

她分析，圖像小說的出現，才開始翻轉了法國漫畫出版市場，漫畫家趨之若鶩地書寫自己的故事，分享人生經驗或者家庭故事，尺寸就跟一本小說一樣厚重。她也分析，女性漫畫家也在漫畫產業越來越活躍，開始出現大量女性日

常生活議題，像是「女性生活問題會是什麼？」、「工作又是什麼？」等等，吸引許多非漫畫族群的讀者開始閱讀漫畫。

近三年來，文字書因為網際網路的發展，銷售量逐年下滑，漫畫自然也受到影響，出版社逐漸發展出一套將不同的主題改繪成漫畫出版的型式，希望吸引更多的書迷。像是將經典文學作品繪製成漫畫，將愛因斯坦的一生畫成漫畫，或者找到了解紅酒的專業知識者與漫畫家合作出版《無知者：漫畫家與釀酒師為彼此啟蒙的故事》。這些也都成了愛文化的法國人最喜歡贈送家人的「聖誕佳禮」或者送給孩子們的「第一本書」，此類漫畫書的出版量仍持續向上成長。

為了促進銷售，Librairie Millepages 也有自己的一套作法，好比每週舉辦 2 到 3 次的漫畫家簽名會，讓讀者能夠直接和漫畫家面對面交流，不僅可以排隊簽名，也建立書店與書迷更多互動，往後更能常以 Newsletter 吸引顧客上門。漫畫迷也因此更為忠誠的上門購書。

Vo Song NGUYEN 也分享漫畫家在法國人心目中的地位，「跟知名作家地位其實是一樣的！」多數漫畫迷喜歡與漫畫家見面交流，如現場作畫或者親筆簽名。出於法國人的禮貌，一般漫畫迷不太會拿著手機或者相機直拍漫畫家，因為這對法國人而言是不太尊重的行為，這剛好與亞洲恰恰相反。

最後，忍不住還是要問她，「安古蘭漫畫節是否也會影響書市銷售？」她的答案則有點令人出乎意料，「通常與銷售沒有正相關。」她說，漫畫節確實將漫畫拉高到藝術層次，甚至幫得獎書籍建立「藝術性」的指標，以及擴大影響讓對漫畫沒興趣的人，藉此產生興趣。

「但我們的常客很愛以此自誇，認為這是品味的指標，驕傲地誇耀自己今年買的漫畫都得了獎。」

Millepages Librairie Jeunesse BD

地址：174 rue de Fontenay, 94300 Vincennes
電話：+33 1 43 28 84 30
營業時間：週二至週六 10:30 ～ 13:30、
15:00 ～ 19:30，週日、週一休息
網址：www.millepages.fr

書店風景 Book Store

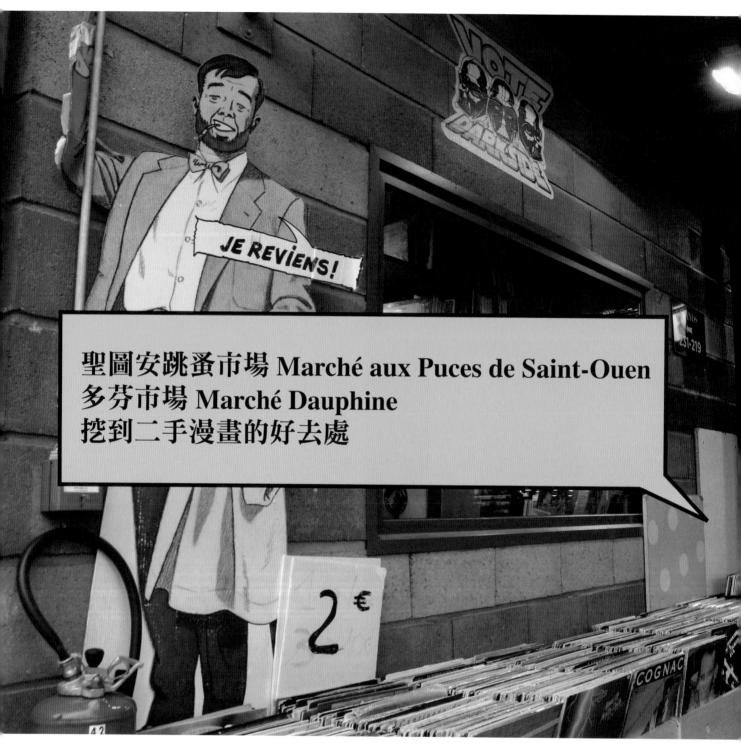

聖圖安跳蚤市場 Marché aux Puces de Saint-Ouen
多芬市場 Marché Dauphine
挖到二手漫畫的好去處

法國人購買漫畫還有個非常傳統的習慣，那就是一定得將同系列整套漫畫收集齊全珍藏。最常上門光顧的消費者，不是家裡書櫃還缺少某部單本作品的漫畫迷，就是尋找特定年份、珍貴版本的專業收藏家。

巴黎最古老、最大的聖圖安跳蚤市場占地廣大,由十多個小市集組成。當中,一棟現代感十足,挑高遮雨棚下的多芬市場(Marché Dauphine),有著怎麼挖也不挖不完的古董漫畫及書籍。

沿著電扶梯來到二樓,一眼望去只見黑膠唱盤、底片相機及類比音響的店家,走道上則四處曬著二手書及古明信片,路過的人總免不了停留駐足。其中最引人注目的,是一個放滿「幸運的盧克」(Lucky Luke)、「丁丁」(Tin Tin)歐陸漫畫人物掛牌的廊道,一籃籃裝著漫畫書的復古牛奶籃,信手捻來,都是些長銷不墜的經典二手歐陸漫畫。

35 歲的 Aurelien Neyel 是這裡的經營者,當我造訪時,他正在忙裡忙外地搬運整理書籍,這中間,不同年齡層段顧客,則會上門指名尋找某部經典漫畫,對這些作品瞭若指掌的他,也總能夠快速地讓顧客得到最為滿意的答案,帶著笑臉離去。

由於父母是古董商,Aurelien Neyel 從小就跟著父母四處去看古物展覽,心裡深處很就埋下對漫畫及圖像書的喜好。長大後,有了經濟能力,他看到一本就忍不住收集一本,維持這個習慣到現在。五年前,他辭去業務的工作後,便在市集一角租下小小店面,與妻子共同經營,店面的另一角也擺售著妻子最喜愛的二手古董衣物。

一籃籃裝著漫畫書的籃子裡，數來最多的是法國人耳熟能詳的《高盧英雄傳》（Astérix le Gaulois）、《幸運的盧克》（Lucky Luke），當然還有不敗經典《丁丁歷險記》（Les Aventures de Tintin et Milou），在這裡最熱銷的讀物，毫無意外地，也是《丁丁歷險記》系列。

在 Aurelien Neyel 的成長歷程，《丁丁歷險記》扮演了非常重要的陪伴角色，不僅是因為在那個交通不慎發達、網路還沒有發展的年代，丁丁便走訪世界各地四處冒險，英勇冒險的精神一點一滴地透過漫畫深植在小男孩的內心，他更以「小時候所有人的英雄」來替丁丁在一般法國人心目中的地位下注解。

法國人購買漫畫還有個非常傳統的習慣，那就是一定得將同系列整套漫畫收集齊全珍藏。因此，最常上門光顧的消費者，通常是家裡書櫃還缺少某單本作品的漫畫迷，再不然就是尋找特定年分、珍貴版本的專業收藏家。Aurelien Neyel 透露，「一些造訪巴黎的觀光客，會指名要他推薦法國最為經典的暢銷漫畫。」

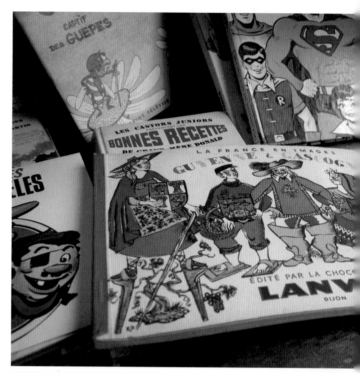

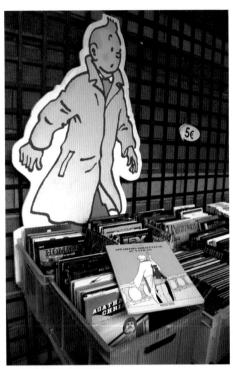

書店風景 Book Store

Aurelien Neyel 旋即伸手搬出一大本本厚重、如辭海般的書籍《Trésors de la bande dessinée - BDM 2009-2010 - 17ème édition》（漫畫的珍寶，2009-2010），這是法國每兩年都會對外頒布的一本型錄，上頭標示清楚所有二手書籍的定價：哪一年、哪間出版社、哪個版本的《丁丁歷險記》定價如何？如何判定稀有性？一切寫得清清楚楚，就連脫離了正規書店販售的二手漫畫，也不能隨意漫天喊價，這正顯示了這個國度的人對出版及市場重視，更顯現了法國人對漫畫的尊重。

此外，在這邊也要透露一個在法國購買漫畫的好處，就是法國法律明定，若你是購買當地書籍要運送至他處，郵局會提供一個特殊的郵寄費（不含雜誌及其它文件），鼓勵讀者踴躍購書。

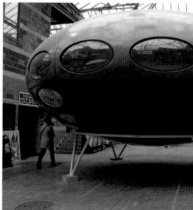

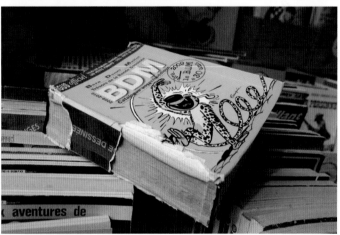

Le Marché Dauphine

地址：132-140 Rue des Rosiers
交通：Porte de Clignoncourt /Garibaldi 地鐵站
營業時間：週五 10:00 ～ 17:00，
週六至週一 09:30 ～ 18:00
網址：www.marche-dauphine.com
www.marcheauxpuces-saintouen.com

書店風景 Book Store

葛西尼街 Rue René Goscinny
法國漫畫編劇的重要性

漫步第 13 區弗朗索瓦‧密特朗圖書館（la Bibliothèque François-Mitterrand），細讀周邊 12 條道路、街道名稱，會發現只有法國人知道的意外驚喜。為了展現對文化的重視，這 12 條街道全以 20 世紀最重要的作家和藝術家命名，包括了法國哲學家雷蒙‧阿隆（Raymond Aron）、社會學家布羅代爾（Fernand Braudel）、劇作家阿努依（Jean Marie Lucien Pierre Anouilh）、電影導演阿貝爾‧岡斯（Abel Gance）、諾貝爾文學獎得主莫里亞克（François Mauriac）、編劇葛西尼（René Goscinny）等。另外也有以曾在巴黎完成一生好作品的重量級作家如海明威、湯瑪斯‧曼、喬伊斯等。

葛西尼則是當中唯一的王牌漫畫編劇，2001 年以他命名街道，始於 75 Panhard 街連結到 Levassor 碼頭，在這條長達 175 米的街道上，還將他三部叫好又叫座的歐漫鉅作《小淘氣尼古拉》、《高盧英雄傳》（Astérix le Gaulois）與《壞心宰相要當家》（Iznogoud）精采對話，鑲嵌在人行道、燈柱上的漫畫對話框。同一條街上，則還以他為名的有葛西尼動畫中心及葛西尼書店。

提到葛西尼，或許讀者對他很陌生，但一提到他的好朋友、好搭檔桑貝（Sempé）及他們聯手創造的《小淘氣尼古拉》，相信大家並不陌生。由他編劇《高盧英雄傳》在法國可說是家喻戶曉的漫畫作品，與《丁丁歷險記》、《幸運的盧克》同為陪伴法國人成長的經典漫畫。故事描述高盧村和羅馬人之間的鬥爭，為了對付外敵，他們會製造藥劑強化自己。葛西尼多以當時社會人物作為取材，又極為諷刺幽默，因此深受大小朋友歡迎，紅足半世紀。

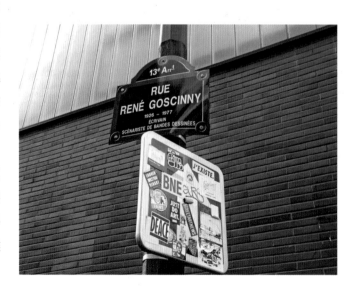

葛西尼同時也是漫畫編劇行業崛起的代表人物。葛西尼剛入行的時候，法國編劇幾乎沒地位，漫畫出版物上只有漫畫家掛名，費用也是讓漫畫家享有三分之二的版權收入，剩下的才歸編劇。以《幸運的盧克》而言，葛西尼可是等上好一段時間才能與漫畫家共同署名，就連稿酬，一開始也只領到三分之一。《高盧英雄傳》暢銷後，漫畫家鄔德佐（Albert Uderzo）曾向葛西尼提議版權對分半，卻引起其它漫畫家議論，認為他破壞市場行情。

他從當年紐約無名小卒，後來返回歐洲遇到遇見了法國漫畫家鄔德佐及另一位編劇夏里耶，三人合力創辦了《飛行員》雜誌，才催生了我們現在看到的《高盧英雄傳》，雜誌也拔擢不少人才，像是恩奇・畢拉（Enki Bilal）、連載《藍莓上尉》的漫畫家墨必斯（Mœbius），及曾以《巴西》（Brazil）馳名影壇的英國導演基理安（Terry Gillian）。

2017 年適逢葛西尼逝世 40 週年，安古蘭國際漫畫節再度重新頒發「葛西尼漫畫編劇獎」，這個獎項曾停止頒布多年。不讓巴黎專美於前，在安古蘭街道上也有一條葛西尼街，街頭也能看見《幸運的盧克》的壁畫，足見葛西尼這位法國漫畫編劇在漫畫界產生的巨大影響。

Rue René Goscinny

地址：Rue René Goscinny
交通：Bibliothèque François Mitterrand 地鐵站

與漫畫相遇 Exhibition / Gallery

龐畢度中心公共資訊圖書館
Bibliothèque Publique d'Information
了解法國漫畫的公共窗口

在法國，想要閱讀漫畫，不只是在家中、漫畫書店，就連公立圖書館也都能借到非常豐富的館藏。

為了與年輕世代接軌，龐畢度中心公共資訊圖書館於 2013 年 12 月後，開始在一樓開放區域、圖書館內增加包括日漫（manga）、歐漫（BD）、電子遊戲、奇幻文學、城市文化等……近 3000 種圖書收藏，力求貼近「流行文化」（pop culture），也足以證明漫畫是如何被法國人視為重要的「第 9 藝術」，更將其視為與當代流行文化接軌的一大指標。

公共資訊圖書館的館藏構思，與龐畢度中心被設定為一個文化複合體機構的概念有關，圖書館不僅免費對外開放，還肩負起「藝術教育」的使命，因而必須與時並進地更替藏書，並將 1960 年代之後的「當代藝術」、「大眾藝術」等圖書納入，重新定義博物館。

當我造訪這座館藏豐富的公共資訊圖書館，二樓正在展出《加斯頓文件展》（le document Gaston Chaissac）漫畫主題展。原來，2017 年適逢歡慶《加斯頓・拉加菲》（Gaston Lagaffe）漫畫主角「加斯頓・拉加菲」（Gaston Lagaffe）的 60 大壽，因此將作者多達 40 多幅原畫展出，並按照其時序帶讀者走進漫畫家安德烈・弗朗坎（André Franquin）的漫畫世界。排隊人潮也絡繹不絕，足證明這位「比利時漫畫國寶」在法國人心目中的地位，迄今屹立不搖。

《加斯頓・拉加菲》的主角是一位懶惰且麻煩不斷的小職員，喜歡偷懶和四處搞些小破壞，是辦公室不折不扣、人見人厭的「搗蛋鬼」，而 Lagaffe 在法語裏，實際上也就是「犯錯」的意思。這個角色非常貼近一般人的現實生活，也因此，從 1957 年起，在比利時 《Spirou》雜誌開始連載就受到歡迎，是比利時最經典的漫畫人物之一。

《加斯頓・拉加菲》在歐陸的風行，也見證了比利時漫畫曾經風靡歐陸的過往歷史。在這個只有一千萬人口的小小鄰國，漫畫家的數量就占了全世界漫畫業者的 1/3，產出的著名漫畫作品包括《丁丁歷險記》、《藍色小精靈》等也不勝枚舉。

更有趣的是，比利時經典漫畫中，主角向來就不是超級英雄或者大人物，通常是平凡、貼近一般人生活的主角，像是記者丁丁、藍色小精靈、小職員加斯頓·拉加菲等，幾乎都是你我身邊總覺得似曾相識、或者正有此人，也因此，這個頂著雞窩頭、老是穿著寬鬆綠毛衣、紅色厚襪子、藍色居家拖鞋的加斯頓，才能夠橫跨地域的疆界，橫掃全世界的漫畫市場，被全世界漫迷們擁戴了有 60 年之久。

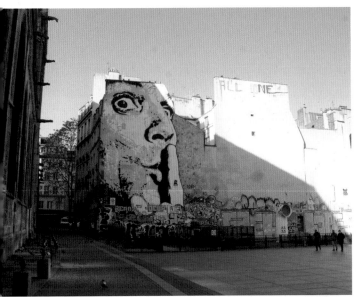

Bibliothèque Publique d'Information

地址：19 Rue Beaubourg, 75004 Paris
交通：Palais Royal Musée du Louvre
電話：+33 1 40 20 00 11
營業時間：週一、週三至週五 12:00 ～ 22:00
（週二休息）、週六週日 11:00 ～ 22:00
網址： http://www.bpi.fr/the-library

與漫畫相遇 Exhibition / Gallery

**Les Drapeaux de France – boutique NOXA
漫畫玩具迷的天堂**

Jacques 與 Patricia 的好客與熱忱，是造訪這間店的另一豐富寶藏。從鐵板、木製、錫作等金屬製作的袖珍模型，每一個他們都能如數家珍，隨著他們闡述的故事，就像搭上時光機器一般，回到這些模型誕生的源頭……

座落在羅浮宮北側、巴黎皇家宮殿的廊道上，開著一間自 1949 年創立的袖珍模型博物館，至今仍堅持只以手工方式製作玩具士兵，再加上從全世界收藏而來的袖珍漫畫模型，全館收藏遠超過三萬隻迷你玩具模型。

當家的則是一對白髮蒼蒼的銀髮夫妻──Jacques Roussel 與他妻子 Patricia Roussel，兩人都是對袖珍模型有著瘋狂熱愛，與這間店一同見證超過半世紀的法國漫畫進程。

「我絕對是最瘋狂的收藏家！」Jacques Roussel 驕傲地描述這家店曾經歷的黃金時代，他曾經在方圓百里開了一共四家店，隨著時光飛逝，消費習慣的更替，唯一僅存的這間店是棟樓中樓的老建築物，一樓是開放給公眾的展售空間，閣樓則是畫家們繪製袖珍模型的創作空間，經營穩定，經常有來自世界各地的消費者蜂擁而至。

Jacques 來自畫家世家，家族中的長輩都是法國數一數二的畫家，也讓他從小養成對繪畫的鑑賞力，他更將對繪畫的熱愛，轉為製作袖珍模型時對品質的追求。

有趣的是，Jacques 的另一伴 Patricia 也是個袖珍模型的收藏迷，只是兩人各有偏好，Jacques 喜歡玩具士兵及由古典繪畫延伸出來的模型；Patricia 則特別喜歡漫畫袖珍模型，尤其是《丁丁歷險記》中的主人翁模型，這也讓店內收藏變得更為豐富多元。

問起 Jacques 店內最愛的收藏，他打開玻璃櫃，伸手拿起「希臘神話組」，他說繪師在模型上添加了

許多細緻的細節，讓本來就引人入勝的神話更添魅力。他更將自己愛不釋手的「玩具士兵」放在手掌心說，「至於這個士兵，你可以買一個、買一對、甚至買一組，根據自己的能力來組織自己的軍隊。」

這些袖珍模型的售價，一只從 5 歐元到 500 歐元都有，定價不一。問 Jacques 評估的標準是什麼，他則表示從幕後繪者是誰、模型上色細節、製作年分都是推敲定價的標準，他同時也拍胸脯保證「價格絕對是童叟無欺」。

Jacques 與 Patricia 的好客與熱忱，是造訪這間店的另一豐富寶藏。從鐵板、木製、錫作等金屬製作的袖珍模型，每一個他們都能如數家珍，隨著他們闡述的故事，就像搭上時光機器一般，回到這些模型誕生的源頭，也因此，熟客們特別喜歡到店裡來閒話家常。

對於守候超過半世紀的收藏，Jacques 也計畫將交棒給年輕繪師，希望能將它一直傳承下去。對他而言，開這間店是完成了自己的夢想，他也希望能夠延續販售夢想給上門來的客人們，「這間店希望提供的是你真心喜愛的素材，讓你可以有造夢的可能，無論你最後選擇了什麼，最後他都會變成屬於你自己的夢。」

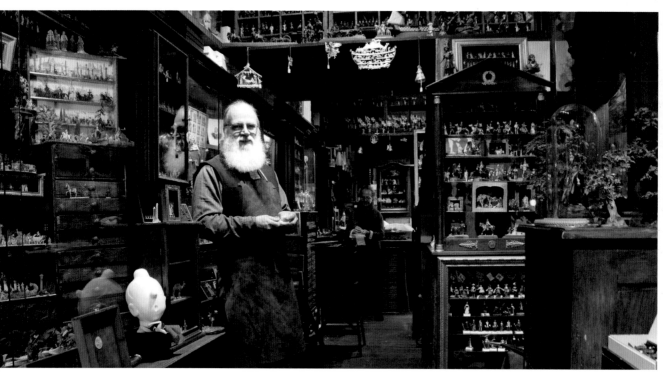

Les Drapeaux de France – boutique NOXA

地址：Place Colette, 75001 Paris
電話：+33 1 40 20 00 11
交通：Palais Royal/Musée du Louvre 地鐵站（Place Colette 出口）
開放時間：週二～週六 11:00 ～ 19:30，週一需事先預約
　　　　　（每週日及 12 月 25 日聖誕節及 1 月 1 日固定休館）
網址：www.lesdrapeauxdefrance.com
注意：特別留意店內的漫畫袖珍模型是不開放拍照。因為每家店具有自己特殊製作版權及收藏，
嚴防其它商家再製及洩漏商業機密，因此才會特別禁止一般民眾拍攝「漫畫袖珍模型」。

與漫畫相遇 Exhibition / Gallery

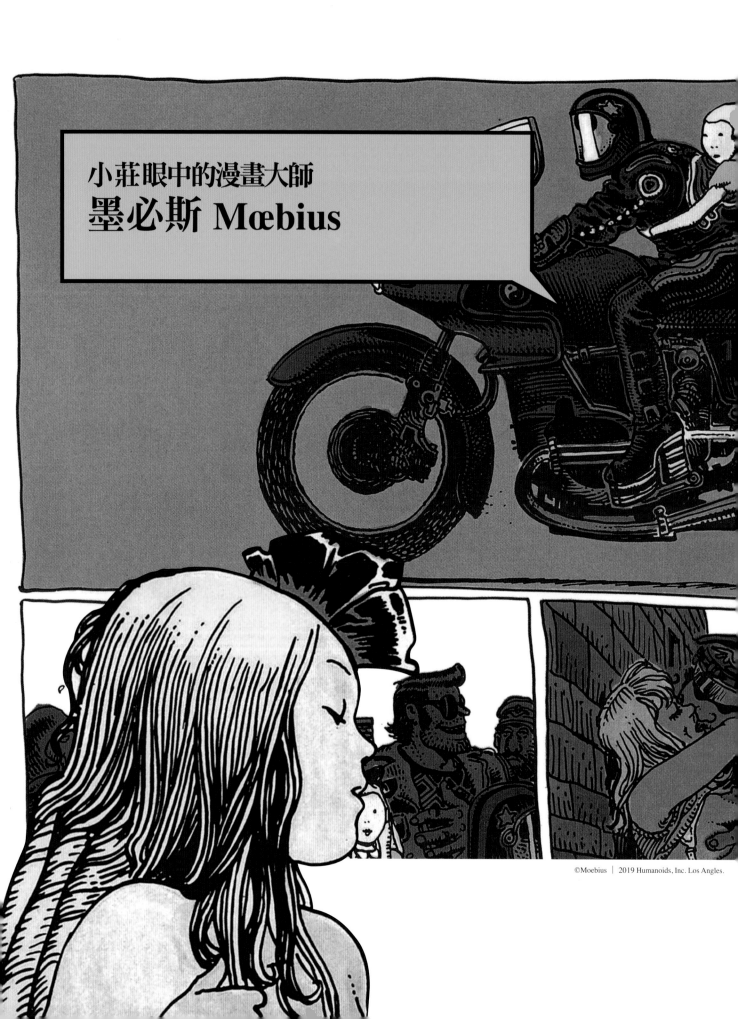

小莊眼中的漫畫大師
墨必斯 Mœbius

提到法國漫畫家，絕不能不提到法漫推向領導地位的墨必斯（Mœbius），鬼才如他，不僅創作量驚人，形式多元，更賦予了科幻漫畫更深層的藝術價值，而被譽為「國寶級漫畫大師」。

他的影響力，不僅僅只是漫畫，他本人也曾參與並催生了無數科幻經典如《第五元素》、《異形》、《銀翼殺手》、《沙丘魔堡》、《楓之谷》等，《星際大戰》系列的導演喬治·盧卡斯（George Lucas）也是其粉絲，多次在電影中向他致敬。

漫畫家小莊，也在年少時受到他代表作《貓之眼》的啟蒙，打開他對漫畫世界的想像。

他眼中的歐漫 BD in His Eyes

小莊將與我們暢談第一次去到安古蘭國際漫畫節時，如何千方百計接近墨必斯，並聊聊這位「他心目中永遠的大師」。

多年前，我跟大辣總編輯黃健和（阿和），曾以背包客的方式踏上安古蘭國際漫畫節之旅，那個時候台灣還沒有派過代表團去。

安古蘭只有短短四天，第一天，我就發現墨必斯在現場簽名，我立刻買書去排隊，結果只拿到號碼牌，簽名得等明天，便心心念念地盤算著，如何可以得到一張合影。第二天，我必須先完成舉辦記者會的任務，等到工作一結束，跑到墨必斯現身的主場館，他早已結束簽名會離開會場，眼見無望，我努力用著我的破英文，說服攤位上的工作人員，能不能幫我排進明天的簽名行列，最後對方勉強答

應，讓我隔天早上十點來。

第三天，一切都看來美夢成真，我也終於等到他幫我簽名，但因為實在太想拍張合照，自拍沒拍成，只好請後面排隊的歐洲人幫忙，卻不知道他不會使用 iPhone（那時候還沒那麼普及），果然最後手機裡只有一張糊掉的照片，完全沒有對焦，但我一看後面排隊的隊伍實在太長，只好選擇放棄。

心裡卻一直覺得惋惜，也跟阿和盤算著，希望或許最後一天行李送達，能拿著自己的漫畫創作去送給他，再加上墨必斯漫畫的中文版，是由大辣出版社出版，阿和又是他中文版的編輯，覺得在這樣的機緣下，應該可以騙到一張與作者合影的照片。

隔兩年後，墨必斯辭世了，我想我也許是「全台灣

他眼中的歐漫 BD in His Eyes

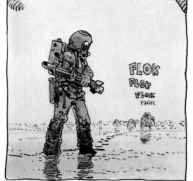

買回他的創作。《貓之眼》（Les Yeux du Chat）是我 1996 年去法國買回來的第一本原裝書，圖像敘事很簡單，整篇漫畫沒有任何對話框，也都沒有對白，從頭到尾的畫面都很簡單，就是左頁是一個人站在窗邊往外看，然後右頁則是從窗戶看出去的風景，不斷變換，隨著翻閱就像是看動畫一樣，最後一頁停留在這個望出去的人臉上，其實他已經失去了雙眼。那時候剛接觸塗鴉的我，深受啟發，發現連續性分鏡的厲害。

歐洲漫畫有趣的地方，在於法國人會將其哲學思維藏在其中，這大概也是他們引以為傲之處，因此經常能長出非常奇特的世界觀。

我喜歡的另一位漫畫家恩奇 ‧ 畢拉（Enki Bilal）也有這樣的特質，在漫畫裡建構整個科幻的世界觀，又融合寫實，吸引很多年輕人，他也當導演，曾導過電影《諸神混亂之女神陷阱》（Immortel: ad vitam）。

「最後一個拿到他簽名的漫迷」，應該把這個過程畫成一則短篇，卻苦無機會。

坦白說，要我講最喜歡墨必斯漫畫之處，我能講的還是畫風，原因是即使我讀的是中文版的翻譯漫畫，卻對內容無法全數參透，因為當中存在著些許文化上的隔閡。然而，光是自由地徜徉他的圖像世界之中，就已經獲得許多對於漫畫的啟發。

我還記得就讀復興商工的時候，因為學美術，經常去美術書店翻找資料，還是窮學生的我，實在買不起昂貴的進口書籍，只能偶爾去翻讀大師們的作品。偶然間，我翻到一排歐洲進口漫畫，一直好端端地放在那，實在很難不感到好奇，一走近拿起來翻閱，發現在這個地球的另一端，有人居然以完全不同的方式在繪製漫畫，那時候感覺很刺激。

後來有能力以後，只要出國，會陸陸續續地從國外

深入研究，會發現兩位歐漫科幻創作者的漫畫世界，都非憑空創造，而是取材不少歐洲古典藝術或設計，像是在舊的地鐵站內融入新式機械，或者取材 1980 年代機器、工業用燈等復古道具，再將其轉換成科幻元素，因此畫裡常有隱藏諸多細節可被觀賞，再加上歐洲漫畫家多半從藝術學校畢業，因此繪製出漫畫後，還能創造出更為寬廣的世界，甚至跨界去參與電影的美術設定，墨必斯就是最好的例子。

或許有人會說，現在的科幻電影已經可以仰賴電腦動畫，但我常常覺得生產出來的動態影像，缺乏自己的個性，不像過去的《銀翼殺手》、《克拉瑪對克拉瑪》有種自己的味道。以科幻漫畫作為基底，就像是依據草稿的概念，去建構一個世界，跟直接製作科幻電影，必須仰賴眾志成城，打得是團體作戰，兩者創作出來的世界是截然不同的。

每位男孩心裡都曾擁有一個科幻夢，我年輕的時候非常喜歡科幻漫畫，因為從那之中延伸出來的幻想世界，是非常吸引人的，就像把自己拋入另一個時空，在一個擁有著奇特世界觀的地方待著，這也是漫畫能帶給人最大的延展性。

小莊 Sean Chuang

本名莊永新，1968 年生，台灣台北復興商工美術工藝科畢業。台灣知名廣告導演，二十多年廣告作品超過五百部，曾獲多次時報廣告獎與亞太廣告獎肯定，足跡橫跨中國、新加坡與日本等地，目前仍堅持左手拍片、右手畫漫畫。作品《窗 The Window》榮獲新聞局優良劇情畫獎、以及《80 年代事件簿 1》榮獲金漫獎「年度漫畫大獎」及「青年漫畫獎」。作品已授權出法、德、義、西等語文版本。

他眼中的歐漫 BD in His Eyes

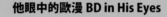

敖幼祥
AU Yao-Hsing

風靡全球華人的漫畫家敖幼祥，30多年來創作的經典漫畫作品不計其數，從小熱愛畫畫，
小學四年級時就用作業本創作了他的「第一本」漫畫《我的老師是女鬼》。

1980年獲得機會在報紙上發表彩色四格漫畫《皮皮》而一舉成名，1983年開始連載的
《烏龍院》系列更是造成轟動，曾改編成動畫和真人連續劇，大多數台灣讀者都是跟隨
著《烏龍院》的角色們一起成長，魅力至今不減，可說是華語漫畫界的《丁丁歷險記》。

《烏龍院》的成功，也刺激了無數漫畫愛好者投入本土漫畫原創行列，帶動了整個台灣
漫畫產業的發展，影響深遠。敖幼祥也熱心於藉由漫畫傳遞知識和教育，長年用心提拔
培養台灣的漫畫後進新血，多年來常在居住地花蓮舉辦漫畫營隊和兒童漫畫教室，推廣
漫畫教育。

敖幼祥至今仍勤於創作，認為漫畫家的速度就是出路。

他最常用來勉勵自己的一句話是：「畫一張是一張。」

著有：《漫畫中國成語》系列、《烏龍院》《活寶》系列作品、《阿咪子故事繪》系列、
《一隻叫做扁食的貓》等。

2015 巴黎漫畫沙龍
逛到四肢無力卻兩眼放光的盛會

註: SOBD 漫畫沙龍。(其中也有漫畫評論的含義)

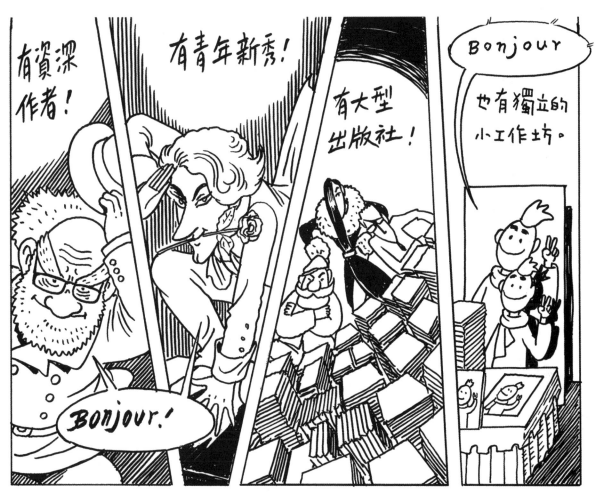

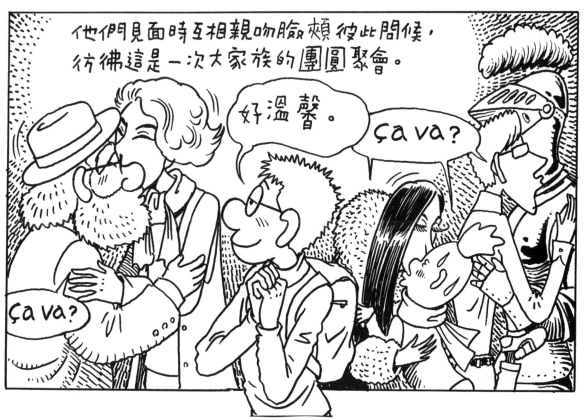

法國漫畫界非常注重人文傳承
在會場內有一區專門展示作家自傳
感受到對於創作者的尊敬。

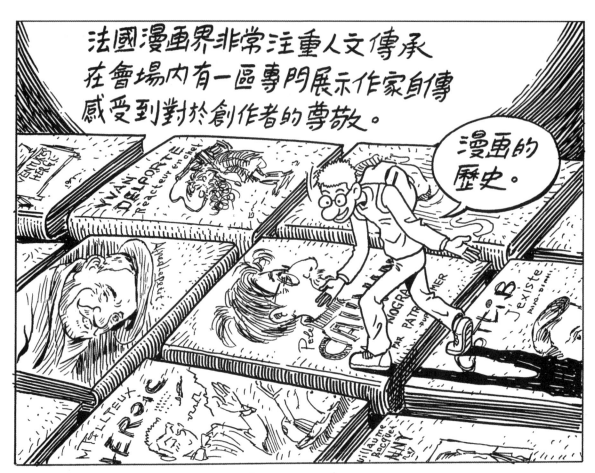

不過呢，現場最有人氣的應該是免費咖啡吧的服務小姐了！

法國漫畫作品印刷精美，為了維持原作品質，都是以大開本來呈現。

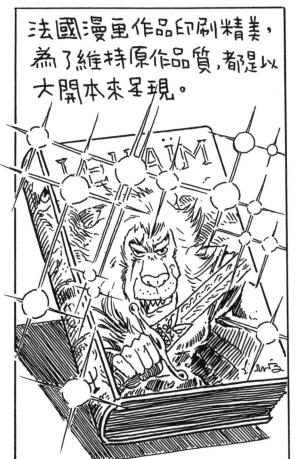

許多都是「厚皮精裝本」，打到腦袋會開花的

HAHAHAHA

但是在購書的時候「重量」竟然成了選擇上的障礙……

坐飛機超重會被罰款。

台灣漫畫家首赴法漫畫聖地駐村紀實

敖幼祥，台灣最具知名度的漫畫作者。

五六七年級的台灣讀者，約莫是在他的《皮皮》、《烏龍院》、《敖幼祥成語故事》、《活寶》等上百本作品中閱讀成長。

敖幼祥活躍於海峽兩岸，足跡亦曾踏向日韓。但歐洲，沒去過；法國，只知道紅酒；安古蘭，聽說有個漫畫節……2015 年，他玩心大動，決定申請法國安古蘭駐村。從 2015 年 11 月到 2016 年 3 月，在法國西南的這個漫畫小鎮，駐足四個月。

這本《安古蘭遊記》，將由這位資深漫畫作者，一步一腳印，一杯紅酒一盤鵝肝，跟著他，走入這個聽說節慶時熱鬧擁擠、平日清靜無人的法國小鎮。

為什麼要到法國安古蘭駐村？
「尊重藝術，在沒有限制的環境中，讓創作者隨著生命去發展。」
敖幼祥駐村後這麼說。

透過敖幼祥這四個月一筆一畫刻下的駐村紀錄，我們看見漫畫家如何激發創作、如何自我挑戰；更透過敖幼祥筆下參與的大小漫畫賽事，激發同樣走在漫畫路上的後輩；也引導著創作者與閱讀者，找回關於漫畫閱讀樂趣與創作最源頭的初心。

安古蘭印象
×
漫畫 BD

相較鄰近的酒鄉干邑，安古蘭的旅遊資訊像是被刻意地刪除抹去，少之又少。

漫畫節確實替安古蘭增加些許色彩，平日，這裡根本與南法其他城市差異不大，顛簸起伏的石板路上，超過百年歷史的教堂、飯店、工廠，市中心的兩側則是提供人們日常生活需求的超級市場、百貨公司、麵包店、小酒館等，偶爾夏日天氣好時，人們會在河上滑著划著獨木舟或小船，一月顯然難以見到這樣的光景。

連多所著墨安古蘭優美的作家巴爾札克，筆下都曾這樣描述過安古蘭的困境，

「從前是天主教徒和加爾文教徒必爭之地，不幸當年的優勢正是今日的弱點：城牆和陡壁的山崖沒法向夏朗德河邊延伸，變得死氣沉沉。」

因此，讓安古蘭閃閃發光的關鍵，除了漫畫還是漫畫⋯⋯

一入城，目之所及的塗鴉漫畫牆，就像是在宣示著這座城市的與眾不同，超過 26 幅、近半世紀的法國漫畫歷史都被刻畫在牆上，散發著現代語彙的氣息，與百年遺跡共融共存。原來在此已經槁木死灰的印刷、製紙產業，也因為聚集了超過百位漫畫從業人員，重新活絡起來。

安古蘭的故事，好似灰姑娘辛度瑞拉的一夜傳奇，平日樸素安靜，卻在漫畫的妝點下，一夜成了五彩斑斕的鳳凰。

Paris
to
Angoulême

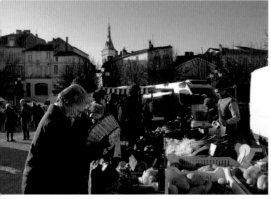

巴黎
Paris

南特
Nantes

高鐵
TGV

安古蘭
Angoulême

波爾多
Bordeaux

土魯斯
Toulouse

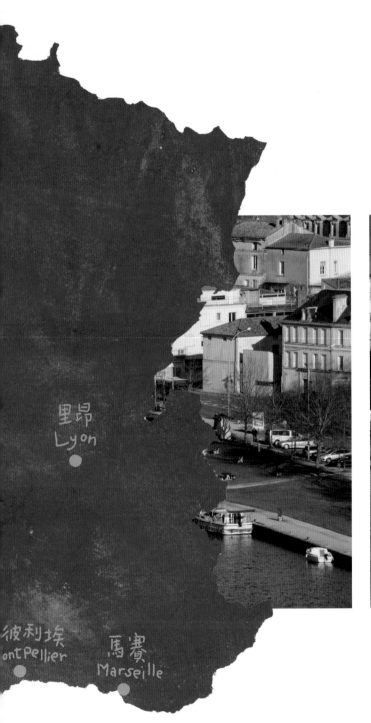

里昂
Lyon

彼利埃
ontpellier

馬賽
Marseille

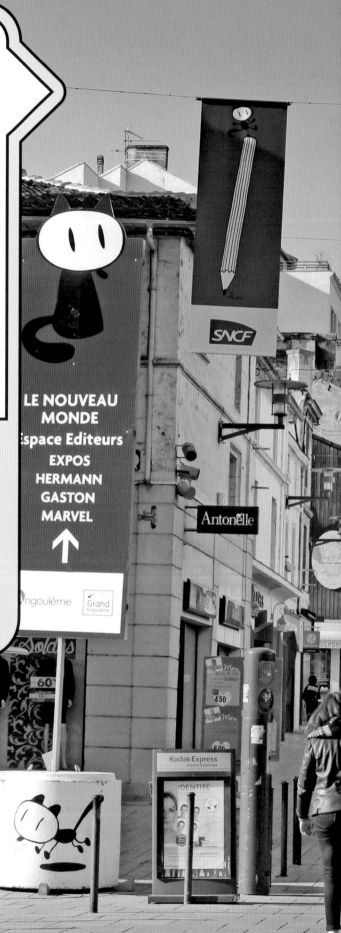

法國安古蘭
國際漫畫節

一場從成年人讀漫畫
出發的嘉年華

在台灣，漫畫博覽會算得上是最大型的漫畫活動，舉目所見皆是年輕人，偶有愛子心切、幫忙排隊的父母，也會顯得分外格格不入，「看漫畫」似乎只是年輕人的專利。但在安古蘭漫畫節，放眼望去，超過八成以上的讀者都是成年人，這是個以成年人讀者為主的漫畫嘉年華，早在漫畫節草創之初便已定案。

出生於夏特朗省市鎮聖提里耶（Saint-Yrieix-sur-Charente，也屬安古蘭區）的法國人法蘭西斯·格魯（Francis Groux），在收到妻子致贈的生日禮物：一本《丁丁歷險記：法老的雪茄》（Les Cigares du Pharaon）漫畫書，讓他重燃對這項「結合文字與繪畫」藝術的熱情，也「重新以成人的視角看待漫畫」，自此成為樂於推廣漫畫的狂熱分子。

1969 年，他選擇直接在安古蘭（同樣隸屬夏特朗省），首次策劃「漫畫週」，吸引大批成年讀者，讓他意識到漫畫不再只是孩子愛看的「囡仔書」。1972 年，他當選市議員的隔年，在副市長尚·馬迪基安（Jean Mardikian）的大力支持下，又在當地策畫了一場名為「Angoulême Art Vivant」一系列漫畫活動，當中，一檔介紹美國黃金時代的展覽《千萬張圖片》（10 Dix millions d'images），意外地成了獲得各界好評的重頭戲，也奠定了後來漫畫節與展覽緊密連結的基礎，該活動也被視為是安古蘭國際漫畫節的最早雛形。

另一位漫畫家克勞德·莫里特尼（Claude Moliterni）也在該項活動中扮演重要的協助者角色，他同時也是義大利盧卡漫畫展（Lucca Comics and Games）協辦人之一。他邀請了格魯與馬迪基安一同參與盧卡漫畫節，在這之後，三人討論出應該重新策動一個具國際指標的漫畫活動，在爭取到了盧卡漫畫節的正式同意後，法國的漫畫節正式誕生。

1974 年 1 月，安古蘭正式迎來第一屆國際漫畫展，格魯、馬迪基安及莫里特尼三人也被視為漫畫節的創辦始祖。

「三天之內，活動迎來了超過一萬名參觀者。」格魯在一封公開信中，鉅細靡遺地寫下漫畫節開幕的盛況。當時，他們也會組織書店、商店舉辦沙龍活動，由於受到民眾熱烈喜愛和支持，才讓每年一月舉辦的慣例被固定了下來。仔細端倪格魯信中羅列出席的漫畫家名單，包括著名漫畫家雨果‧帕特（Hugo Pratt）、美國卡通漫畫家伯恩‧霍加斯（Burne Hogart）、比利時漫畫家莫里斯‧提里爾（Maurice Tillieux）、安德烈‧弗朗坎（André Franquin）等到場，頭次展覽果然早就有了「國際化」的雛形。

這些風格獨樹一幟的漫畫家們，都曾受到 1968 年法國學生運動影響，及美國地下／獨立漫畫撼動，主張表達自我的創作風格，漫畫側重藝術性、叛逆性與先鋒性的發展，因此，也替這個漫畫節形塑出強烈的風格。

給大人看的漫畫雜誌也在此時崛起

1968 年的法國學運徹底改變了法國文化，無論哪個領域。當時年輕人為了抗議不合時宜的教育體制和僵化的社會體系，不僅高度宣揚個人自由、性和婦女權利解放，他們更崇尚非主流文化，漫畫成了解放的創作形式之一。

年輕漫畫家也想跳出傳統框框，毫無拘束地創作。1972 年，第一本定位「給成年人看」的漫畫雜誌《莽原迴聲》（L'Echo des Savanes）誕生，第一次在漫畫裡出現了觸及性、毒品、搖滾樂、社會、政治批判等題材。《莽原回聲》的出現，起了帶動作用，而後成人取向的漫畫雜誌，如雨後春筍般地竄出，也讓法國漫畫多元了起來。

像是 1975 年創刊、為後世推崇的《狂嘯金屬》雜誌（Métal Hurlant），由漫畫家墨必斯（Jean Giraud，筆名 Mœbius) 和漫畫家 Philippe Druillet 領軍創刊，是一本集結暴力色情、科幻奇幻等元素於一身的成人雜誌，封面經常以裸女和機械為主，更有種宣告漫畫成為成人藝術的時代來臨了。

這本帶來豐富感官刺激的漫畫雜誌，不僅影響法國漫畫，更於 1977 年進軍美國後，成了培育新漫畫家的搖籃，像是美國漫畫家理查德‧柯爾本（Richard Corben）、賽門‧畢斯力（Simon Bisley）、伯尼‧萊特森（Bernie Wrightson）等。

就連現年 84 歲的格魯，也曾於 1966 年創辦了漫畫雜誌《Phénix》，莫里特尼更是當時雜誌的總編輯，兩人從此時合作便非常緊密。雜誌內容也經歷過變化，從原來收錄法國第一個漫畫俱樂部評論漫畫的深度文章，到後來引薦美國地下漫畫專題報導，曾引起公眾對漫畫看法的重大變化。

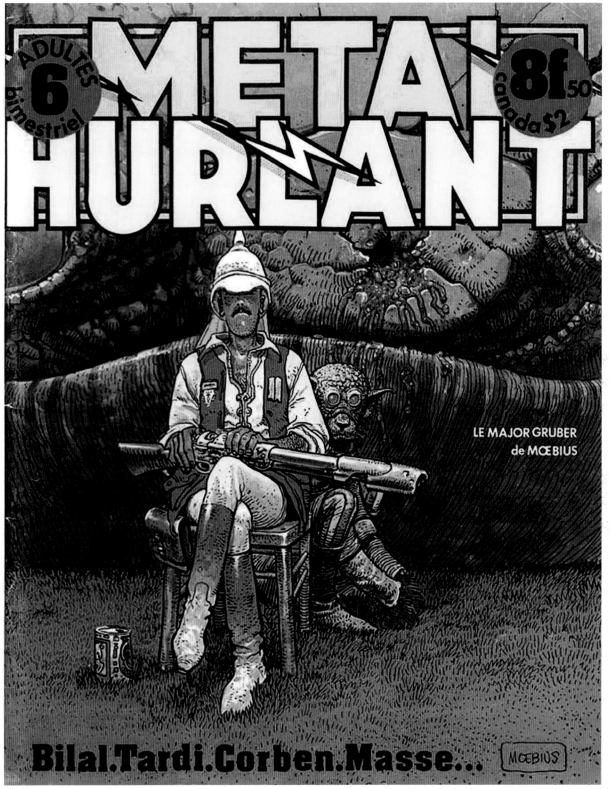

1. 由漫畫家墨必斯和 Philippe Druillet 創刊的
 《狂嘯金屬》 雜誌，則是開啟了法漫科幻
 紀元。

1

漫畫焦點 Focus

漫畫雜誌促使法國漫畫發展達到頂峰，不僅是漫畫家之間需要固定平台機制交流，及洽談版權的集會，就連出版商也迫切渴望，安古蘭國際漫畫節的誕生，正好彌補了空隙，並在藝術交流與商業利益的雙重驅動下，更順理成章地成了「讓漫畫產業上下游齊聚一堂」的嘉年華。

政府國家的資源大量投入

相較於鄰近聞名的酒鄉干邑，安古蘭算不上是法國的明星城市。每回在巴黎疾駛至安古蘭的長程火車上，我總禁不住地想，「法國人難道從未想過將漫畫節搬離安古蘭嗎？」

在有限的資料中翻找，才發現安古蘭的優勢來自它的過去。自 14 世紀以來，由於當地優異的河川水質，安古蘭一直是製紙和印刷中心，吸引許多文學作家造訪，法國著名的小說家大仲馬、巴爾札克作品都以此為人物登場的重要場景。

在巴爾札克的代表作《幻滅》中，他曾這樣描述過安古蘭——

「安古蘭是個古城……在巴黎到波爾多的大路經過的地方……地形像個海角……城牆、城門、以及佇立在炎炎高處的堡壘，證明安古蘭在宗教戰爭時代形式重要。」

「人人知道安古蘭的紙廠名氣很大，紙廠三百年來不能不設在夏朗德河幾條支流上有瀑布的地方。皮

革業、洗衣，一切與水源有關的商業，當然都跟夏朗德河相去不遠。」

安古蘭同時也是很幸運的一座城市，後來雖然這裡的造紙工業式微，廠房也逐漸不再運轉，但在這裡開辦的漫畫節活動，獲得了新政府的大力支持，挹注資源，漫畫遂成了帶動安古蘭發展的領頭羊。

1981 年，密特朗當選法國總統，任命賈克朗（Jack Lang）為文化部長，社會黨偏左的思維，希望能彌平「主流藝術」（arts majeurs）與「次要藝術」（arts mineurs）的差距，更希望能夠將資源平均分配到其他城市，因此長期被忽略的流行音樂、漫畫大眾文化開始獲得重視。適逢安古蘭地方官員也努力想籌備漫畫博物館，獲得了大力支持。1982 年，賈克朗更宣布資助漫畫出版者及藝術家，成為這些創作者背後強大的後盾。

除了大型建設，賈克朗提出的兩項政策也曾間接地保護了法國當地的漫畫產業。包括他曾大力提倡「抗美國化」，因此讓法國非主流、不被重視的漫畫有了發展的空間。另外，則是為了保護小規模書商的生存，推動立法保障單一書價，也讓獨立出版市場避免被主流市場壟斷。

政府的支持達到巔峰，莫過於 1984 年頒布的文化建設計畫──確定要在安古蘭設立「國家漫畫與影像中心」（Centre national de la bande dessinée et de l'image，簡稱 CNBDI），修復安古蘭廢棄工業廠房，轉向文化和交流用途，並於 1990 年成立。

2008 年 1 月，為了推廣漫畫，「國家漫畫與影像中心」及當地的「作者之家」（La Maison des auteurs）共同集會決議以「公營文化機構」的形式設立「國際漫畫與影像城」，這個漫畫與影像城必須兼具發展產業與商業營利，由安古蘭市政府、省

政府、區議會及文化與傳播部共同資助與管理，也就是現在看到的漫畫博物館區及「墨必斯旗艦區」（le vaisseau Mœbius，為了紀念 2012 年 3 月去世的墨必斯而命名）。

國際漫畫與影像城、漫畫博物館、漫畫藝廊、紙博物館等一連串的硬體建設，再加上 1982 年後設立的藝術學院漫畫組、動畫學校培養人才，整個小鎮的大街小巷充滿著漫畫的氣息，這也使得安古蘭一躍成為歐洲文化創意重鎮和漫畫重鎮。

在 1986 年做的研究統計也顯示，文化政策奏效，16 萬法國青少年閱讀人口中，超過 53％以上的人認為，漫畫（BD）是他們最愛的文學閱讀來源。

安古蘭「國際化」的關鍵：大獎得主

安古蘭漫畫節還有個傳統，從第一屆便開始，至今未變。

那就是，為了鼓勵獨立漫畫的創作及藝術性，安古蘭國際漫畫節每年會評選出大獎得主，許多漫畫家因為得獎脫穎而出，更鞏固安古蘭為世界各地獨立創作者朝聖地的地位。

我永遠都忘不了曾經目睹猶太裔美國漫畫家史匹格曼（Art Spiegelman）如同「搖滾巨星」的迷人風采。2012 年，正好是宣布他獲得大獎的隔年，按照慣例，他本人會受邀成為漫畫節評審團主席，並返回安古蘭舉辦大型個展。安古蘭當地報紙《Sud Quest》甚至以「超級巨星」來形容他，因為走到哪只要看到這位漫畫家，隨時隨地總是被媒體簇擁。漫畫節開幕晚會的開場，甚至也有向他致敬的致辭、影片橋段，而史匹格曼始終頭戴牛仔帽、一身勁裝，嘴裡叼著一根煙，帥氣十足。

5.6. 每到漫畫節，安古蘭小鎮的大街小巷都會充滿漫畫氣息。

5

6

「漫畫家，絕對還是漫畫節最大的亮點。」這標準放在 2017 年重返安古蘭的硬派漫畫家艾爾曼（Hermann）也是一樣。每位大獎得主沐浴在光環之下，享受眾人的注目焦點，這恐怕也是當初在幕後辛苦繪製漫畫之際，完全沒料想到的事情吧。大獎頒布的對象，也被視為漫畫節鼓勵何種創作的風向球，因而當回溯歷史，便能看出安古蘭何時曾一度趨於保守，何時又選擇對外開放。

像是 1970 年代，漫畫節設定為「國際型」活動，大獎得主經常頒發給極有聲望的非法國漫畫家，像是美國漫畫家威爾·艾斯納（Will Eisner）、比利時漫畫家安德烈·弗朗坎（André Franquin）等，而到了 1980 年代，大獎便轉向多數頒發給法國漫畫家，只有義大利漫畫家雨果·帕特得過一次大獎，那還是在 1988 年一個額外頒發的獎項，安古蘭漫畫節顯然變得封閉許多。

大獎的轉向，帶來的後果就是安古蘭漫畫節被設限只鼓勵法國本土漫畫，安古蘭漫畫節因此在那段時期一直難以真正獲得全球聲望。再加上這座城市本來就「少」有亮點，因而影響力的擴散，在這段期間幾乎難以大躍進。

1985 年，一切似乎有了轉機，法國總統對外宣布參觀漫畫節，漫畫節迅速被拉高到「國家級盛事」，從那時起，媒體逐漸將安古蘭漫畫節列為重要報導對象。

1990 年代之後，新媒體的出現為漫畫閱讀市場帶來衝擊，也直接衝擊到漫畫節。網路逐漸取代紙本閱讀，這對出版行業無疑是巨大的衝擊，一向以展

出原稿為主的漫畫節要如何因應，也成了漫畫節發展的重點，為了趕上時代的腳步，必須從只有紙本跳脫到與影像產業結合，也因此，1990 年代中後期，漫畫開始與電視、動畫產業，甚至是遊戲產業都能串成產業一條龍，這樣的跨界合作受到重視，版權交易也成了漫畫節很重要的一條商業渠道。

於此同時，大獎的得主再度向外擴散，包括了 1999 年獲得大獎的美國漫畫家羅伯‧克朗布（Robert Crumb）、2011 年的史匹格曼、2014 年的美國卡通畫家比爾‧華特森（Bill Watterson）、甚至是 2015 年日本的大友克洋、2019 年的高橋留美子。

而這也與持開放態度的總監 Jean-Marc Thevenet 有點關聯，他自 1998 年上任後，為了擴大漫畫節在全世界的影響力，因此到處演講去推廣漫畫，也讓這個原來只在歐陸本土發光發熱的漫畫節，逐漸

延展到美國、最後逐步進軍亞洲。

發現亞洲漫畫成了近年主流

2015 年，大友克洋成為第一個獲獎的日本漫畫家，也是安古蘭大獎首位亞洲得主，打破漫畫節自創始以來的紀錄。

隔年，他帥氣地以一身紅皮衣夾克在安古蘭登場，大會也特別為他舉辦一場名為「向日本漫畫家大友克洋（Katsuhiro Otomo）致敬」展覽，由來自世界各地的 42 位漫畫家創作向這位聞名世界的大師致敬的作品，台灣漫畫家敖幼祥當時也獲邀參與漫畫音樂節，在舞台上以漫畫和音樂向大友克洋致敬。大友克洋並非第一個踏上安古蘭的日本漫畫家。在 1998 年，手塚治虫也曾遠赴漫畫節，即使他在日本已被奉為動漫大師，可惜當時法國人對他的漫畫

並不熟悉，因此沒有引起太大的迴響。伴隨著在法國逐年增加的日本漫畫出版，影響力才逐漸在此地打開，也才有了後來的松本零士、浦澤直樹、山崎麻里等漫畫家受邀造訪安古蘭國際漫畫節。

除了日漫，韓國漫畫也從 2003 年開始向安古蘭漫畫節進攻，當時，韓國搭建了專屬的展覽棚，展現他們的創作實力。從傳統故事到搭配他們豐沛 3C 實力的平板及手機，將動漫及漫畫一一呈現。10 年後，韓國漫畫又以大陣仗的方式回歸安古蘭漫畫節，由三位韓國最重量級的漫畫家領軍 10 位年輕漫畫家抵達安古蘭，包括重量級的金童話，從少女漫畫展到給大人看的漫畫。

這十年間，香港、台灣也都有漫畫家陸續以「亞洲主題館」規劃造訪，從法國漫迷的反應發現，法國當地對亞洲漫畫發展的掌握度，也越來越能與亞洲同步了。這顯示安古蘭國際漫畫節依舊穩健發展中，說明了安古蘭漫畫節為了拯救逐漸疲軟的漫畫節，策劃人員如何費盡心思，甚至不惜地向亞洲漫畫靠攏。

根據 2016 年的一項官方統計，安古蘭國際漫畫節一共吸引了來自 23 個不同國家的 2000 位漫畫家、6600 位漫畫專業人員、879 位記者採訪，過了 40 多年，安古蘭國際漫畫節依舊穩定成長中。

這 40 多年的亮眼成績單，背後仰賴的，絕對還是對漫畫抱有熱切情懷的法國人，對這項藝術的支持，就像當年一路扶植安古蘭漫畫節成長的文化部長賈克朗，卸任後仍數度返回安古蘭參與這場盛會，當他 2016 年再度回到安古蘭，環視今日發展，有感而發地向記者說道：「我們當時的想法，在年少時的夢想，最後終於成真！」（What we had thought at the time, in a juvenile momentum, is become a reality.）

7 | 8 | 9

7. 8. 9. 當安古蘭街道掛起吉祥物的旗幟，就表示四天漫畫嘉年華即將到來。

漫畫焦點 Focus

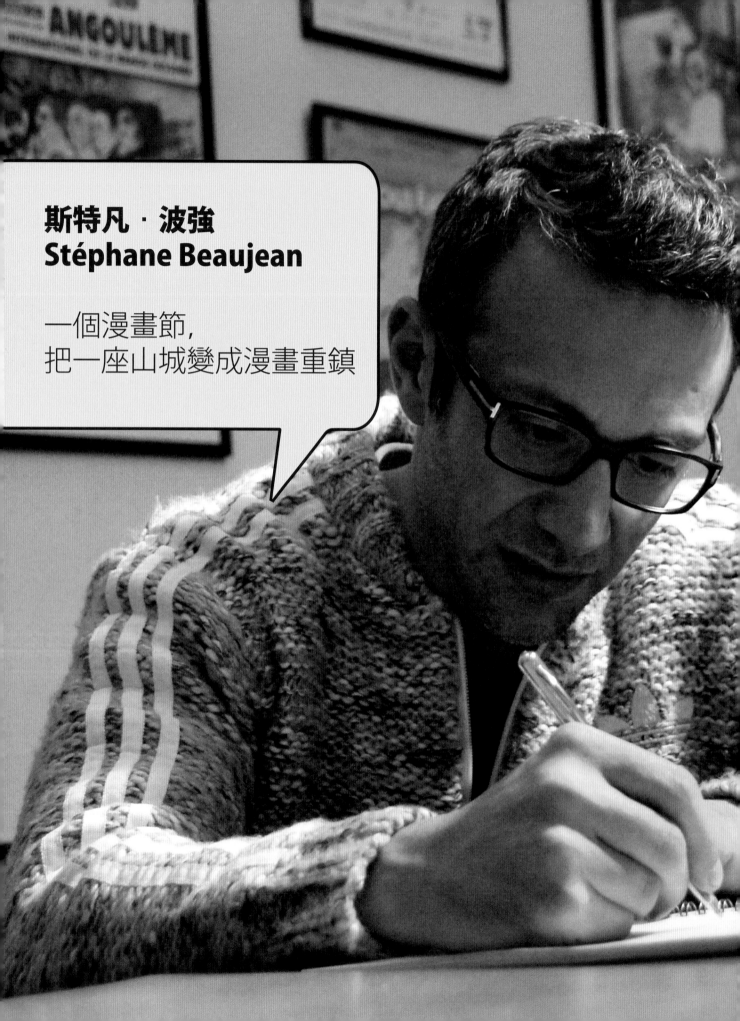

斯特凡 · 波強
Stéphane Beaujean

一個漫畫節，
把一座山城變成漫畫重鎮

氣候酷寒的 1 月底，正當台灣家家戶戶為了年節採買、大掃除，法國西南部夏朗德（Charente）省的古老小鎮安古蘭（Angoulême），也因籌備漫畫節進入緊鑼密鼓倒數階段，街上四處張燈結綵。這個自 14 世紀開始，便以造紙和印刷業聞名的山城，因為國際漫畫節的舉行，讓它與歐陸漫畫結下不解之緣。

城鎮四處都能見到招牌吉祥物「小野獸」（Le Fauve）看板，指引場館方向，機動式的白色帳篷也陸續定位，這個平日只有 5 萬人口的法國山城，在漫畫節舉行之際，將迎來近 40 萬的人潮，全鎮瘋狂陷入嘉年華狂歡氣氛。

安古蘭市中心，有一條主要幹道 Hergé Street，是以《丁丁歷險記》（Les Aventures de Tintin et Milou）作者艾爾吉（Hergé）命名，負責籌劃漫畫節的辦公室就座落於此，斜對角還有座艾爾吉銅像，是鎮上顯著的標的。

沿著樓梯間爬上三層樓的辦公室，一入門便感覺詭譎的氣氛，辦公室內所有人不是緊盯螢幕、敲打鍵盤，就是圍成一圈眉頭皺緊地正在進行圓桌會議；門鈴聲響此起彼落，登門造訪的年輕漫畫家、記者、工作人員絡繹不絕，自我進門後完全沒停過。

40 歲、漫畫節新任藝術總監斯特凡・波強（Stéphane Beaujean）。受訪當日，他剛從巴黎搭乘三小時火車抵達安古蘭，進辦公室後馬不停蹄地展開工作，一刻不得閒。即便如此，為了推廣漫畫節，他仍抽空答應在百忙之中接受專訪。

不只是漫畫書展

「安古蘭是整個城鎮的漫畫節，不只是漫畫書展而已。」在波強眼中，漫畫節每年除了固定的 23 個展區外，四周環繞的老建築內如市政府、博物館、車站、咖啡館都會推出大小規模不同如漫畫紀錄片放映、漫畫音樂會及漫畫專題講座等主題活動等，將漫畫視為一種正式藝術來推廣的活動。

全世界少有能將漫畫推向藝術高度的漫畫節，安古蘭國際漫畫節則是其中之一，也因如此，讀者在爛透的天氣、嚴寒的低溫下，還是心甘情願地等上好幾個小時，只為了與心儀的漫畫作者見上一面、寒暄幾句，瘋狂的程度不輸給音樂祭，成了不可思議的景象。

這樣的盛會，始於三位漫畫愛好者，其中又以法蘭西斯・格魯斯（Francis Groux）為首。

1972 年，身兼市議員的格魯斯在安古蘭試辦兩週漫畫活動，獲得一些迴響。兩年後，也就是 1974 年 1 月 25 日，他邀請巴黎的藝術家共襄盛舉，共同展出作品。

響應出席的漫畫家們，受到 1968 年法國學生運動啟蒙刺激，因而發展出各式各樣獨立漫畫風格，再加上如雨果・帕特（Hugo Pratt）、格魯斯（Groux）等，一些敘事風格強烈的漫畫家前輩的參與，樹立起安古蘭漫畫節「獨立」、「前衛」及「叛逆」的強烈風格。由漫畫愛好者辦的小活動，遂蛻變成首屆安古蘭國際漫畫節。

40 多年來，漫畫節也隨著周邊動漫學校、漫畫與影像中心的成立、漫畫出版產業移植至此，持續成長茁壯，近 300 位漫畫從業人員移居至這座古城，包括現任漫畫博物館館長。而漫畫迷投身漫畫產業的故事，也持續不斷在安古蘭上演，包括在成為新

任藝術總監的波強，也曾是經營漫畫二手書店的店長。

波強的漫畫人生

波強從小便是個不折不扣的漫畫迷，高中時常去學校旁漫畫店打發時間，書店老闆經常允許他借閱各式各樣漫畫書，更找他在店內打工，讓他有了更深入認識漫畫的機會。「我到現在都還記得第一本讀的漫畫，當時深深震撼了我的世界。」

波強說起自己如何深受雜誌漫畫《PIF GADGET》、《MICKEY》、《PICSOU》啟發，最喜歡的漫畫人物還包括像是美國西部牛仔「幸運的盧克」（Lucky Luke）及美國超級英雄「阿帕奇酋長」（Apache Chief），都是法國家喻戶曉的漫畫人物。

如此熱愛漫畫的波強，並未如預期地一腳踏入漫畫

		3
	1	4
2		5

1-5. 籌劃漫畫節的辦公室，座落在安古蘭市中心 Hergé Street，每到展覽期間，只聽得見打字聲跟此起彼落的電話聲。辦公室內，也隨處可見吉祥物「小怪獸」的周邊商品。

產業，反而是繞了一大圈後，才開啟了他正式投身漫畫工作的機緣。原來，他曾在學校教授文學，卻在對學院體制失望之際，因緣巧合，改行接手一家二手漫畫書店，才真正開啟他人生與漫畫再也分不開的機緣。

不僅如此，他也開始替漫畫雜誌《Les Inrockuptibles》、《Trois Couleurs》撰稿、寫評論。漫畫雜誌對於推動法國漫畫的影響力，可回溯至1970年代《Pilote》、《METAL HURLANT》這幾本雜誌，不僅拓展了漫畫創作類別，也讓許多漫畫家有了發表的平台。這樣的傳統迄今仍持續著，波強自己後來也直接跳下來創辦漫畫季刊雜誌《Kaboom》，在現今漫畫圈也有不小的影響力，

讓他累積不少產業界的人脈及專業。因此在十多年前，有了加入安古蘭國際漫畫節的機會，當時他負責安排漫畫家出席及大小活動。十多年來站在漫畫第一線的經驗，也讓他在2016年，破格升任藝術總監一職。

2016 年的漫畫節爭議

而2016年，恐怕是安古蘭漫畫節備受爭議的一年。首先是，每一年在漫畫節最受重視的「終身成就大獎」，初選入圍名單上竟沒有女性，這件事受到各界抨擊，後來甚至有被提名的男性漫畫作者，以「退賽」表達強烈抗議。話題持續延燒，媒體與各界開始檢討自1974年創辦漫畫節以來，「終身成就大獎」頂多也只有一位女性得主，讓漫畫節立刻與「性別歧視」劃上等號。

屋漏偏逢連夜雨，除了入圍名單的爭議。在最受重視的頒獎典禮上，主持人不僅戲謔地開部分入圍者玩笑，故意念錯得獎者名單，造成來賓尷尬後笑稱「這是法式幽默」，讓所有與會來賓不悅，最後更與策劃團隊互推責任，導致團隊大換血，成為「壓倒駱駝的最後一根稻草」。

波強在2017年9月臨危受命接下藝術總監，帶領團隊上路，相較過去漫畫節籌備有10個月準備時間，他的壓力自然不在話下。

雖然2016年的活動相對過去，顯得保守些，但從漫畫節最後的安排來看，還是令人期待安古蘭漫畫節的新動向。除了評審團主席由72歲的英國女性漫畫作者波西·西蒙斯（Posy Simmonds）領軍之外，放眼眾所矚目的大型展覽及活動，包括寮國裔法籍編劇家方陸惠（Loo Hui Phang）、漫畫家 Sophie Guerrive 個展，新增的插畫家音樂會也以

爵士女伶基納‧莫塞斯（China Moses）與插畫家
Penelope Bagieu 雙姝連袂出擊，「女性當家」的意
味濃厚。

亞洲漫畫逐漸引領風騷

「我們尊重漫畫節過去好的傳統，也花了更多時間
去挖掘各地優秀漫畫創作者。」為了吸引更多廣大
年輕漫畫迷的目光，漫畫節這些年來將觸角伸向亞
洲，台灣、香港、韓國、日本都曾以「亞洲主題館」
的規格登陸漫畫節。台灣更是在 2012 年第一次領
軍 20 位漫畫家、2 位漫畫記者前進安古蘭，自此，
台灣漫畫從未在安古蘭漫畫節缺席過。
更遑論在法國安古蘭造成風潮的日本漫畫，許多日
本漫畫大師更是以「超級巨星」規格登場。像是

6. 吉祥物「小野獸」，是安古蘭漫畫節
期間最炙手可熱的吉祥物。
7. 日漫《海賊王》在法國也受到熱烈歡
迎，圖為漫畫節辦公室珍藏的漫畫家
親筆簽名。
8. 入口的櫃檯，放滿了安古蘭漫畫節相
關節目手冊。
9. 一推進門，便會見到辦公室用來迎賓
的沙發。

漫畫焦點 Focus

繪製《銀河鐵道 999》的日本漫畫家松本零士，與法國知名電子音樂團體 Daft Punk 合作走紅法國，2013 年獲邀出席漫畫節；《孤獨的美食家》的作者谷口治郎，2015 年也在安古蘭舉辦了回顧展；2015 年，大友克洋因為獲得「終身成就大獎」而以一身紅皮衣與紅色摩托車現身；暢銷漫畫《羅馬浴場》女性漫畫家山崎麻里（Yamazaki Mari），也在 2017 年擔綱「漫畫音樂節」漫畫家之一；以《20 世紀少年》、《怪物》作品席捲全球的浦澤直樹，也在 2018 年特地造訪領取特別獎，足見法國人對日本漫畫的癡迷。

這樣的盛況任誰都難以想像，1982 年，當第一個日本大師手塚治虫在法國現身時，還沒人能夠認得出這位大師。日漫開始在法國產生影響，也是晚近 30 多年的事情，直到 1983 年，法國出版社出版了第一本有關日本廣島核爆漫畫造成轟動，很多出版社才開始跟進出版日本漫畫，30 多年來，許多作品的推波助瀾，也才成就了日漫在法國不可動搖的地位。

安古蘭漫畫節證明了「漫畫作為一項藝術，價值是普世的」，這些年除了亞洲漫畫，來自中東、北非、美州等地的漫畫絡繹不絕。在幕後盡心盡力準備的波強說，往後策展最重要的工作將持續以「平衡每件事情」為前提，在展覽項目盡量收納主流、非主

流、日系、歐系、美系等各式各樣的創作。

「我們是歐陸最大的漫畫節慶活動，應要展現我們對所有漫畫藝術的接納，以及與所有讀者對話的決心才是。」

10. 十多年來站在漫畫第一線的經驗，也讓波強在 2016 年，破格升任藝術總監一職。
11. 漫畫節倒數兩天，辦公室內所有成員，都忙到不可開交。

漫畫焦點 Focus

安古蘭大獎得主

向漫畫家致敬

頭戴牛仔帽、一身勁裝，嘴裡始終叼著一根煙，那是我第一次親眼看見猶太裔美國漫畫家史匹格曼（Art Spiegelman）本人。不僅每天早上當地報紙《Sud Quest》頭版都是他，走到哪隨時都被媒體鎂光燈簇擁，真不知情的人，還會以為是哪個美國搖滾巨星突然現身安古蘭。

史匹格曼在當年漫畫節的角色可不僅僅於此。安古蘭國際漫畫節有個約定俗成的規範，那就是每年的大獎得主，被賦予主導隔年主視覺的重責，同時還有向他致敬的個展，及改變漫畫節遊戲規則的各種可能。於是，史匹格曼除了是最受矚目的漫畫節評審團主席，也讓漫畫節慣例為他舉行個展之外，他更特別與妻子花了一年時間走訪南法，為安古蘭找尋有潛力的新秀漫畫作品七百至八百件。

在博物館展出的大展是每年必看的重頭戲外，另外還有將近 20 多個散落安古蘭四周角落的大小展覽，無論你走入小巷、散步至百年教堂、甚至只是跟著人群進入地方法院，都有可能遇上任何一種形式的展覽，令人驚艷。

向前輩致敬的展覽
弗雷德
Frédéric Othon Théodore Aristidès

2012 年，就在漫畫節閉幕頒獎活動上，舞台下出現非常動人且戲劇化的一幕：那是典禮接近尾聲的前十分鐘，主持人一長串致意詞後，一道聚光燈打在台下左前方，所有拍攝中的攝影機紛紛轉向，全場觀眾起立，以長達十分鐘的掌聲，對重病纏身卻遠道而來的法國漫畫家弗雷德（Frédéric Othon Théodore Aristidès）致敬。這是非常動人的一幕，即使我當時並不認識這位留著兩撇翹鬍子的老漫畫家。這個遲到了 32 年的展覽，是向他傑出的漫畫創作致意的補償，因為 1980 年當他獲得大獎的時，並未以展覽向他致敬，所以意義非凡。

百幅原作的展場，座落在 16 世紀就存在的 Hôtel Saint-Simon，像是刻意安排過的，與弗雷德的成名之作《Philémon》（腓利門）有相互呼應之處。《Philémon》描述法國鄉村少年 Philémon 偶然掉入一口井，卻發現這裡是通往另一個世界的入口，就與他最要好的朋友：一頭名叫阿納托利的驢子展開神奇探險故事，故事讓人聯想到流傳超過 150 年的《愛麗絲夢遊仙境》。Hôtel Saint-Simon 的螺旋梯就像是通往另一個世界的入口，樓梯間也特別展示了少年掉入井的場景，再搭配水滴滴答聲，暗示著我們即將進入少年的探險世界，也進入了弗雷德

的漫畫世界。

弗雷德在《Philémon》嘗試的冒險還不僅只於故事，為了呈現 Philémon 從鄉村穿越至各個島嶼之間，遇上奇怪生物，甚至踏入如夢境般的探險地，弗雷德跳脫傳統漫畫分鏡，讓主角 Philémon 在一隻駝著背的大狗身上跳躍，在不同漫畫格間遊走，就像在平面方格內探險，而讀者體驗到的就像是觀賞平面動畫。

弗雷德在漫畫創作上的挑戰，也引起我的興趣，百幅原作開始按照時空、作品邏輯去推演：從他年輕時屢次投稿被《Spirou》雜誌拒絕，後來這些作品卻登上《Pilote》雜誌，到 1950 年開始於《紐約客》、《Zéro》等雜誌刊載的插畫，及他的第一部漫畫作品《航海日誌》（Journal de Bord）等，讓人從展覽了解了他的「漫畫人生」。

另最為人津津樂道的，恐怕是備受爭議的《切腹》雜誌（日文 Hara-Kiri，後來改版成《查理週刊》），這是他與幾位漫畫家，在 1960 年代一同創立的刊物，左打社會權威、右打宗教體制，也因嘲諷屢被

告上法院，當時他可是雜誌藝術總監，現場展出他親手繪製的多幅封面作品。讓人看到這個充滿熱血理想的漫畫家，也對時政充滿自己想法的另一面。百幅作品的展示就像是展出佛雷德作為漫畫家的一生，雖然很不幸隔年他便辭世，但這小而美的展覽卻長存我心中。

追尋漫畫家足跡
威爾·艾斯納
Will Eisner

繼 2012 年在安古蘭漫畫節上看到漫畫原稿的感動，這份感動在 2017 年向美國動漫教父艾斯納（Will Eisner）致敬的展覽上又再度被召喚。

威爾·艾斯納被譽為「美國動漫教父」，也是最早提升漫畫藝術地位的漫畫家，2017 年恰巧是他誕辰百年，安古蘭特此在漫畫博物館打造向他致敬的大展。1940 年，他以紐約為藍本打造的成名作《閃靈俠》（The Spirit），在一個被架空的世界「中央

城市」，偵探丹尼‧柯特（Denny Colt）與好友班艾伯尼‧懷特（Ebony White）一同在此打擊犯罪，柯特會在夜晚神出鬼沒時戴上他的眼罩，也成了「閃靈俠」最具辨識度的特徵。

在漫畫博物館展場一入口，便是以「閃靈俠」中最常出現幽暗的紐約城市街景，巡邏燈在接近天花板的頂端四處探照，製造懸疑氣氛的情境音效，製造看展時的緊張感，現場瀰漫著一種預謀犯罪發生的可能，甚至就連轉角處都還留有命案偵查現場……就在這樣縝密設計過後的情境下，讓人也巧妙地隨著《閃靈俠》的作品進入了艾斯納的世界。現場展出的《閃靈俠》原稿多為與私人收藏家商借而來，裱框留白的細節，讓讀者可以看到原稿上的筆觸、擦拭的痕跡，透露他創作時的思緒，偶爾也能從畫框外的小塗鴉筆記，讀到一些「弦外之音」。鉛筆線條的初稿與加上場景後的彩圖兩相對照閃靈俠在紐約的「危險魅力」。

現場也展出閃靈俠周邊次要腳色，卻是讓整個故事變得完整的角色。像是例如閃靈俠與人搏鬥時不小心被牽連的倒楣人〈葛哈德‧史諾柏〉，也是艾斯納最喜歡的故事，意外發現艾斯納在漫畫中隱藏的人生哲理。

現場也展出了他自 1978 年起的的實驗，他以不同的創作方式，創作出描述底層猶太人故事的《與神的契約》（A Contract with God），和以自己當年初入行的經驗為藍本的《夢想家》（The Dreamers），也為狄更斯名著《孤雛淚》中的扒手費金（Fagin）平反，創作《猶太人費金》（Fagin the Jew），也能看到這位漫畫家對漫畫貢獻的堅持與努力，努力地替漫畫尋找新的定義，也不停地透過創作讓「圖像小說」（Graphic Novel）這種形式的漫畫在美國發揚光大，他也因此被認定為是將漫畫推向藝術創作的推手之一。

漫畫焦點 Focus

日本漫畫大師大友克洋
Katsuhiro Otomo

向大師致敬的展真的是百看不厭。尤其是當安古蘭
漫畫節第一次將最大獎,頒布給來自日本的大友克
洋（Katsuhiro Otomo）,隔年祭出 42 位歐陸創作
者向他致敬的展覽,簡直就是直接了當地講述了大
友克洋動漫的魅力,如何影響了好幾世代法國人。
向大友克洋致敬展的展區,位於安古蘭劇院的地下
室,囊括了 42 位世界各地的漫畫家繪製向大友克
洋致敬的作品。除了在創作上受到大友克洋影響的
感謝、也對他在動漫畫產業的貢獻表達致意。

法國漫畫一直都有一派喜愛科幻、冒險題材的傳
統,而大友克洋作品《阿基拉》對外來世界的想像
力,更用霓虹、繽紛奪目的元素,塑造出一座混亂、
充斥犯罪的未來城市。飆車族領袖的主角金田正太
郎,一身紅色的皮衣還有拉風的摩托車,更是成了
他作品中經典的標誌,當然,其它如武器、載具、
服裝造型就更不用說了。

這部作品在 1990 年代初被引入法國,讓日本漫畫
開始成功打入法國市場,也讓法國的創作者們為
之驚豔,在法國人的心中,大友克洋的地位可說是
比手塚治虫還來得崇高。安古蘭國際漫畫節除了為
他規劃了致敬展,緊鄰的小亞洲區也設置了《阿基
拉》主角金田的機車攝影區,大友克洋本人更穿著
外套,騎上這台大紅出場,巨星架勢非凡。

創作者之間的交流與惺惺相惜正是安古蘭漫畫節的
精神所在,2017 年展覽是 42 位藝術家向大友克洋
致敬,而大友克洋也在替大會繪製的主視覺圖中,
藏著向歐洲漫畫大師墨必斯與艾爾吉（Hergé）水
墨人物畫,向他們致敬。

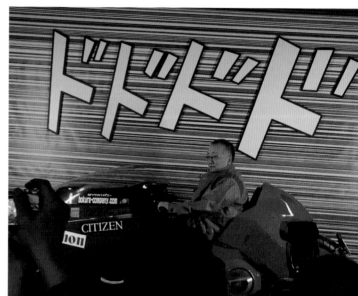

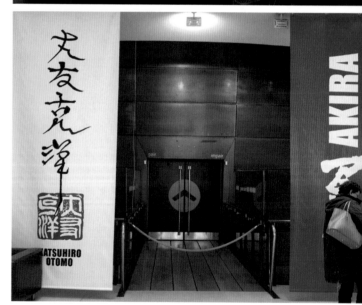

那年,大友克洋也畫了張山水畫海報,金田騎紅機車在水墨林中一隅。

安古蘭地方法院
當西方判官與上東方包青天

除了大獎得主的展覽，散落在城市角落的展覽也是安古蘭漫畫節最吸睛之處。最特別的是，安古蘭地方法院（Palas de Justice）成為展覽的場地，尤其還能看到中國最出名的黑臉判官包青天，與西方漫畫中的正義之士如夜魔俠、比恩、爵德判官等在此一同辦案。這是一個名為「以正義之名」（Au nom de la loi）展覽，從中國包拯到夜魔俠，從判官到主持正義走在法院，背後還有真的穿著法官袍、帶著大白髮的法官走來走去辦公，非常有意思。

由現年七十多歲、來自中國的漫畫家聶崇瑞，與法國知名電視導演馬提（Patrick Marty）聯手合作繪製的漫畫《包拯傳奇》（Juge Bao），以包公審案的曲折過程，隱射法國弊案及貪腐事件，這位包大人在大聲斥責刑犯時，總是低下頭、高舉右手食指，帥氣的模樣，讓法國動漫迷為之瘋狂。他曾帶著《包拯傳奇》來到 2010 年安古蘭國際漫畫節，造成轟動，大排長龍等作者簽名的漫迷擠爆現場。除了中國法官代表，《美國西部酒館法官傳奇》漫畫中的主角比恩（Roy Bean），義大利法官法爾科內（Giovanni Falcone），則是這場展覽裡的歐陸代表。法爾科內不畏強權，他曾因起訴義大利黑手黨多達四百多人聲名大噪，最後卻落得被暗殺的下場。曾獲安古蘭大獎的法國漫畫家吉隆（Paul Gillon）其中一部作品《L'ordre de Ciceron》，則是描繪法國家喻戶曉的律師莫卡（Richard Malka）。

漫畫焦點 Focus

台灣漫畫

在安古蘭

我在安古蘭所感受到的，就是圖像的世界沒
有界線，判斷漫畫好不好的標準，是按照題
材是否吸引人，以及畫風、分鏡是否夠獨特
細膩來決定，與來自哪個國家毫無關係。而
這一點，完全能削弱一個來自異地的人，造
訪此地卻語言不通的緊張感。

有一回跟漫畫家麥人杰聊起安古蘭國際漫畫節，發現早在 1991 年前，台灣早有漫畫家單槍匹馬地造訪此地。

他也回憶起自己的首次造訪，當時跟著《時報出版》漫畫編輯一起，對安古蘭的印象就是藝術氣味濃厚，另一批他認識的《滾石》雜誌編輯，則往美國聖地牙哥漫畫節走，兩個漫畫節雖然截然不同，卻都是全世界三大漫畫節之一。

20 多年後的今天，要飛去哪早已不是難事，漫畫節的參與也被提拉到政府補助的高度，選出哪些漫畫家出席也成了每年例行公事，2015 年甚至開始固定送漫畫家出去駐村，六年下來，年輕一輩、中生代、到前輩漫畫家們似乎都能說上那麼一段故事。

然而，鮮少人還記得，政府開始大力推動台灣漫畫家成群結隊地「前進」安古蘭，後續逐步地針對漫畫投入補助，都得從 2012 年一系列的報導開始說起，我與這件事也有那麼一點淵源。

2011 年的 7 月，我當時還是《中國時報》藝文版的菜鳥，負責漫畫、紀錄片線路，不是什麼太熱門的線路，偶爾還得兼代跑同事的班。在此之前，安古蘭漫畫節在我印象中，就是前輩寫過的那些「24 小時漫畫馬拉松」、「漫畫音樂節」等……有著許多創意活動的漫畫節，及台灣漫畫家在當地的一些努力成果，似乎換來法國漫壇的一些關注。

這些漫畫家包括如林莉菁、王登鈺、陳弘耀等

人，更以漫畫家鄭問《東周英雄傳》、陳弘耀《大西遊》等漫畫作品，印製成漫畫獨立刊物《Taiwan comiX》（簡稱 TX），攜手爭取台漫的曝光，讓亞洲區策展人尼古拉斯・芬內（Nicolas Finet）驚艷。

漫畫節近十年正好將挖掘漫畫創作的目標轉往亞洲，台灣也非常巧合搭上便車，也促成芬內於 2011 年 8 月再度訪台，除了與漫畫家門碰面，也就現下台灣漫畫發展深入了解，與當時的新聞局碰面，商討 2012 年以「亞洲主題館」參與活動的可能性，雙方相談甚歡。

這是個非常好啟動國際漫畫交流的契機，所有人抱持著樂觀態度，就在一切要拍板定案，卻從海外傳來令眾人錯愕的消息。 2012 年春天，當法國主辦單位正式於提出邀請，新聞局以「時間倉促」為理由直接婉拒，直接將大門關上，就連向業界或漫畫家諮詢的動作都沒有。

或許是初生之犢不畏虎，當時還是菜鳥記者的我，對於台灣漫畫家的努力被否定多少有些介意，想到唯一能做的事，就是試圖以報導扭轉結局，孤掌難鳴，當我提出這個報導想法，漫畫線資深前輩邱祖胤、到當時文化組的主管李維菁都非常支持且贊成，報導戰線也從文化版綿延到政治版，一行人站上火線，一戰就是三天，從民間到官方說法，兼顧事實採訪到特稿評論，傾囊盡出。

起先，新聞局還是死咬住原來立場，不斷以「時間不夠」、「準備不周恐怕會貽笑國際」來回應媒體。隔日甚至傳出捨棄三大之一的安古蘭漫畫節，而將於同年 10 月參與小型、地方上的法國「香貝里」漫畫節（BD Chambery），引發網友憤怒串連，認為政府「藐視台灣創作力」。這些回應自然也都放在媒體及立法院反覆檢驗，你一往我一返間，加

上其它同業陸續加入報導行列，第三天終於出現轉機。

等到第三天，新聞局才突然轉向對外宣布成立「台灣漫畫前進國際」專案推動小組，9 月開始對外招標，得標為大辣出版社，最後一共促成 20 位漫畫家、7 間出版社成行，規模陣仗也是空前絕後之大。對於意外成為促成台灣參加安古蘭漫畫節的一員，我心裡的雀躍絕對非筆墨能形容，卻也在過程中留下些許遺憾。一位有心協助漫畫產業發展的科長，第一時間接受採訪坦誠以告，等到所有事情塵埃落定後，她卻被調動了職務。就目前來看，漫畫節迄今仍持續推動，政府投入漫畫的預算更是逐年增加，甚至成為重要扶植產業，那些報導或許是過程中的必要手段，我也只能這樣告訴自己。

一路舟車勞頓的出發過程

好事多磨，絕對適合拿來形容 2012 年的第一次安古蘭行。

即使到現在，只要一見到當時一起出航的同伴們，總還是會唧唧喳喳地開始聊起當時心路歷程，只因為那趟「飛行」實在太叫人「刻骨銘心」。

出發當天是除夕前一天，桃園機場擠滿趕出國過年的人潮，我們也身在其中，20 位漫畫家、2 大報記者、7 家出版社等，超過 30 位人頭的陣仗，在機場內就像大批旅行團般地醒目。幾個小時過去，航班表上班機起飛時間不斷地被延後，不明究理的所有人只能在原地耐心等待，工作人員積極地跟機場地勤協商，卻發現其它乘客一一被移轉至其它班機，只剩下人數眾多的我們，讓人亂了手腳。

一再追問之下，才發現原班飛機廁所故障，按照法規停飛，再加上遇上「過年期間」的混亂人潮，調

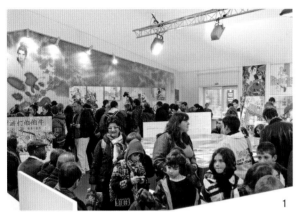

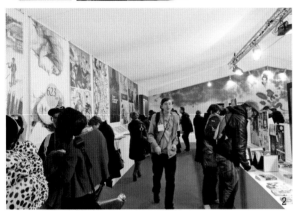

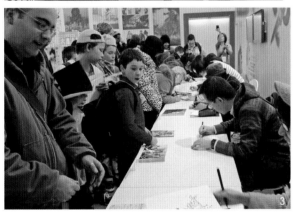

1.2.3. 法國安古蘭漫畫節台灣館現場漫畫家與讀者面對面。

度班機不易,才因此耽擱了好長一段時間。一群地勤人員埋首電腦前,似乎無計可施,我們被迫站在櫃檯前發呆,最後等到先行前往新加坡過一晚,再轉往巴黎的答覆,然而這已經是好幾個小時後的事情了。

漫畫節不過短短四天,台灣館第一天即將上演空城計,怎能不急得像是「熱鍋上的螞蟻」。很自然地,我們與現場地勤人員希望能夠協商其他方法,希望能夠換得及時抵達的航班,卻在遲遲得不到答案的情況下,我選擇向同業求救,請出在機場駐守的記者出面,航空公司的主管在此時才終於現身,更將前因後果向大家解釋說明,最後一切在得到合情合理的處理後,我們順利搭上飛機。

雖然最後順利抵達,代價卻是一行人舟車勞頓:分別落地曼谷、阿姆斯特丹轉機兩次,飛行時數加起來超過 24 小時,落地後又轉搭境內巴士近 5 小時,現在回想,都不知道當時是怎麼熬過來的,即使在抵達後嚴重睡眠不足、大夥兒都還是得拖著疲憊身軀、強打起精神來準備首日開館。

台灣漫畫的風格是?

一早開館,只見幾位漫畫家鄭問、阿推、鐵柱等,在台灣館展門口爬上爬下,一會兒往左、一會兒往右地調整方向,總算把入口處的視覺海報都掛上去,不同世代漫畫家們齊聚一堂的同框畫面,也格外有趣。

望向 300 平方公尺的展場,以《漫畫海洋—台灣》為主題,鄭問用他擅長的水墨風格繪製劍客人物

「勿生小像」結合「灣」字，成為展館的主視覺。展覽特別爬梳這個海洋島國孕育出各個時期的漫畫，從諸葛四郎、大嬸婆到蕭言中《腦筋急轉彎》、蔡志忠《莊子說》等、以原住民為題材的《霧社事件》等，外加對外徵選一共 600 多本出版品，何其精采。

20 位漫畫家一字排開，這當中包含了從 1980 年代以降就曾轟動台灣漫壇的漫畫家，像是「漫畫國寶」的鄭問；以單格集結出版《童話短路》顛覆漫畫的蕭言中；以寫實唯美風格描繪許多武俠故事的平凡、淑芬雙人組；及開始收集潮雜就愛上的阿推，也包含了新生代漫畫家 YinYin、三月兔、黃佳莉等，畫風承襲自日本漫畫影響，也有如李隆杰、捲貓等獨特風格，真有種錯覺，幾十年來的台灣漫畫猶如繁花盛開，就在眼前一一重現。

諷刺的是，台灣漫畫曾經非常與眾不同，風格鮮明的漫畫及漫畫家比比皆是，然而像這樣匯集不同世代的漫畫展，連在台灣都鮮少被看見，更何況是年輕世代更為陌生，這也讓人不勝唏噓。

「台灣漫畫的未來究竟是什麼？」在被來自世界各地的漫畫簇擁之下，很難不讓人去思考這個問題。我身邊同溫層對台灣漫畫的印象，更早如《阿三哥大嬸婆遊台灣》、《小聰明》等，或者多數為 1990 年代的台灣漫畫，亦或者鄭問筆下的《東周英雄傳》、阿推的《九命人》等等，這些作品出現

在剛解嚴後的社會氣氛下，美漫、日漫給予了多數創作者養分，即使仍能看出些影子，他們卻努力創造出自己的樣子。

若以台灣漫畫博覽會、同人誌、主流市場來看，這已經算是占掉台灣超過 1/2 以上的漫畫風格，那麼，現在及未來的台灣漫畫風格會是什麼，是否有機會往其他方向發展，仍然是極其模糊的。這想法或許是有些極端的，當我能在漫畫圖像上辨識出其它國家特色，或者獨樹一幟到無法辨識時，我確實曾這麼想過。

我在安古蘭所感受到的，就是圖像的世界沒有界線，判斷漫畫好不好的標準，是按照題材是否吸引人，以及畫風、分鏡是否夠獨特細膩來決定，與來自哪個國家毫無關係。而這一點，完全能削弱一個來自異地的人，造訪此地卻語言不通的緊張感。

為什麼創作者應該來？

按照慣例，隨行記者的任務，通常是將台灣創作者的消息傳回本地，讓讀者即時了解他們在此的斬獲，任務就正式宣告結束。然而，身處一個有 40 多年歷史的漫畫節，每天走出去會有多少新鮮事，光用想的都令人腎上腺素激升。因此即使在只有法文指示、搞不清楚東西南北，每天扣除看展、採訪、寫稿、截稿等工作時間，只剩下四小時的睡眠

時間，我依舊貪心地，想把更多第一手資訊在第一時間傳回去。

新聞記者靠的就是摸索現場。在陸地面積 21.85 平方公里的安古蘭，除了每年固定的 23 個展區外，四周環繞的老建築內，如市政府、博物館、車站、咖啡館都可能會因應主題，而有主題性展覽，更遑論還有上百場如漫畫紀錄片放映、漫畫音樂會及專題講座等大小規模不同的活動。

鎮上建築物的牆面更是早被歷任漫畫節大獎得主以塗鴉漫畫占據，各式商店櫥窗也都留下漫畫的足跡，如鎮上巧克力專賣店推出對話框的巧克力禮盒；《丁丁歷險記》的主角誤闖女性內衣店的櫥窗……短短幾小時，就發現已經有多到寫不完的「第一次的漫畫體驗」。

這體驗真的就像是打開了另一扇通往世界之窗。

我對漫畫的想像或許就像多數人一樣，仍停留在日本漫畫，即使偶有接觸零星歐陸漫畫，卻不清楚其真正樣貌。在台灣，無論是漫畫博覽會或者主流出版市場，多半仍以 32 開或 36 開的日本漫畫為主，在書店書櫃無論多特別的題材，也都被歸類在漫畫書區，因而擠壓了能夠多多認識它們的空間。就拿我們平常看到的漫畫對話框舉例，在日本的分鏡中，經常能看到許多狀聲詞、強化漫畫的效果，然而在歐式漫畫中，分鏡甚至可以破格，四格、單格、甚至是可以像是電影分鏡般的敘事方式。

就拿一本我很喜歡的歐陸漫畫《波麗娜》（Polina）為例，該書描繪俄羅斯女孩波麗娜，六歲起便展現過人的舞蹈天分，但在追尋舞蹈的路上卻歷經波折，最後走上與正統芭蕾截然不同的道路。我非常喜歡作者維衛斯（Bastien Vivès）以粗細隨筆的線條描繪舞者翩然起舞的畫面，用電影運鏡手法表現。更時而以全黑的背景，表現獨舞的畫面，或者空無一人的劇院。

漫畫中被樹立鮮明的角色，讓這部漫畫沒有語言文化上的隔閡，也能進入漫畫的世界，甚至是為了幾經挫折卻仍不放棄舞蹈的波麗娜、冷酷無情的教授邦喬斯基，兩人間的互動而動容。

或者如另一本漫畫《White Cube》（White Cube 也是 1990 年代展示英國當代藝術非常重要的藝廊），他是比利時漫畫家 Brecht Vandenbroucke 的創作，裡頭以非常戲謔的方式嘲諷當代藝術。好比兩個看似雙胞胎的兄弟主角，認為知名的「蒙特里安椅」，靈感原型來自出輪椅的原型；或者行為藝術教母瑪莉娜的「凝視」：與陌生人坐在椅子上互看，也被嘲諷最後其實藝術家「早已脫窗」、「觀看遠方」。故事非常簡單，幅幅都挑選一個當代藝術作品，再以拆解的方式嘲諷，繪圖接近水彩手繪，時而是單幅如插畫的漫畫，時而是 8 格到 20 多格的短篇漫畫，言簡意賅。這也讓人看到漫畫的主題，其實可以天馬行空，並非只能侷限在非常狹隘的純情少女

台灣漫畫 Taiwan Comic

少男戀愛故事，說故事的方法很重要，而一個主題就可以有無限延伸的想像空間。

漫畫世界無限大

走出市政廳一側，有個白色長如一條龍的大帳篷區域：也是被稱為「BD Alternative」的區域，這個帳篷可是這個活動熱門之處。就連美國知名的另類漫畫家 Robert Crumb 都曾在這裡發光發熱，這裡就像個自由國度，創作的想像力如此奔放。在這裡經常能挖掘到年輕有潛力的創作者，也有不少得獎書籍都從這裡出去。

這讓我回想起，早在 2012 年前，這也是台灣漫畫最早現身的地方，也是台灣漫畫的起點。網羅漫畫界老中青如鄭問、陳弘耀、傑利小子、楊若笙等人出版的合輯《Taiwan ComiX》，也曾數次入圍安古蘭另類漫畫獎（Prix BD Alternative），獲阿爾及利亞漫畫節（FIBDA）漫畫 zines 特別獎。這也讓人看到了少量出版的一絲曙光。

即便台灣漫畫產業不若日本、法國有強大的漫畫工業及市場。然而，台灣漫畫在歐陸成績斐然，有些是在安古蘭漫畫節之後，有了更多曝光，這些帶有能量的作品，就自然地帶著他們往更遠的地方去。也是在這裡，從 2012 年到 2019 年，台灣漫畫家得以從法國安古蘭國際漫畫節，後來走入香貝里漫畫節及比利時森琉漫畫節。漫畫逐漸從台灣出走至法國、倫敦、波蘭、瑞士、倫敦、義大利……各個城市的漫畫節，許多漫畫家努力以漫畫進行文化外交，紛紛賣出法文版、西文版、德文版、義大利文版等成績。安古蘭漫畫節也就像一個搭建漫畫家們

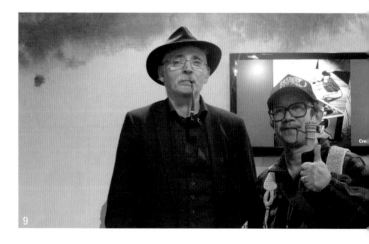

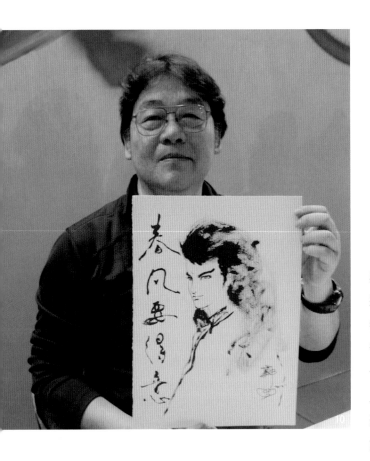

與歐陸世界的平台，促成國際合作及版權銷售。

這幾年，台灣漫畫家如敖幼祥、61Chi（劉宜其）都有了與其他國漫畫家，在舞台上共同演出「漫畫音樂會」，一同交流，讓法國讀者有機會在國際舞台認識台灣漫畫家。漫畫的創作形式在這個活動上，有了最好的延展，無論是音樂會、與影音產業形成上下游、美化市容的壁畫、實體展覽、數位互動體驗……漫畫能做的事情有好多好多，完全打開了想像。

漫畫家在這座城市，不再只是默默埋首苦幹，被動地等待伯樂上門的苦情角色，反而能是產生原創內容 IP 的源頭，且在內容開發應用的上下游生產鏈百花齊放，也讓我們對漫畫，有了完全不同的想像。

4. 漫畫家鐵柱。
5. 陳弘耀的作品《一刀傳》。
6.7.8.9. 2012 年，20 位台灣漫畫家前進安古蘭國際漫畫節的現場。
10. 台灣漫畫家代表鄭問，首次參加。

台灣漫畫 Taiwan Comic

漫畫家眼中的安古蘭
Angoulême in Their Eyes

常勝
Chang Sheng

年初二pm3:30集合，是興奮、緊張…或是聽說會堵車！很多人和我一樣就到機場！結果原訂班機延誤，等待，在晚間10點就從谷轉機，阿姆斯特丹，終於抵達法國戴高樂

一整個冰冷的水泥原色，剛硬的線條與大塊面切割，戴高樂機場在我眼裡好似後現代科幻電影的場景…

之後還要搭超過五小時的巴士才能於抵達位於法國干邑的旅店…

搞什麼！下飛機第一件事應該要抽煙吧！左邊邱若龍老師右邊鄭問老師，能夠跟大師一起抽煙我就開心的不得了！

哈哈哈哈哈…

竟飛了多長的時間…大概這麼長吧！

1968 年生於台灣台北，復興商工西畫組畢業，後任職廣告公司，擔任創意總監，期間獲「New York Festival Advertising Awards」等國內外廣告獎肯定。2004 年毅然放棄 15 年廣告生涯，投身漫畫創作。小時迷戀日本科幻漫畫之父星野之宣的作品，深受其影響。擅長以較寫實的風格，詮釋科幻、奇幻等題材。

創作時以「讓腦中的幻想活起來」為理念，認為「漫畫」賦予想像無限生命力，而「漫畫家」則是應該有著持續不斷創作能量的人。代表作有《夢境大飯店》、《BABY.》、《Oldman 奧德曼》、《隱藏關卡》等，多次獲得金漫獎等國內漫畫大獎肯定，2013 年《Oldman 奧德曼》獲「日本第六屆國際漫畫賞佳作」。2015 年為法國「BD Louvre 當羅浮宮遇見漫畫」與台灣漫畫家合作，集體創作《羅浮 7 夢：台灣漫畫家的奇幻之旅》（大辣出版）。2017 年《隱藏關卡》獲得「京都國際漫畫大賞」。

就在感覺窗外景色有點鬼打牆的時候，終於到了！然後一路上無法入睡的我終於在她的車停的時候睡著了…

晚上要 出草！

晚上終於享用到法國而美好的一餐，學了第一句法文，叫做…… 該死，忘了！

我的室友是我所尊重的若龍老師，不過第一晚上一點緊張，因為一路上一直和邱若龍老師間的話長和邱若龍老師間的不斷圍繞在「出草」

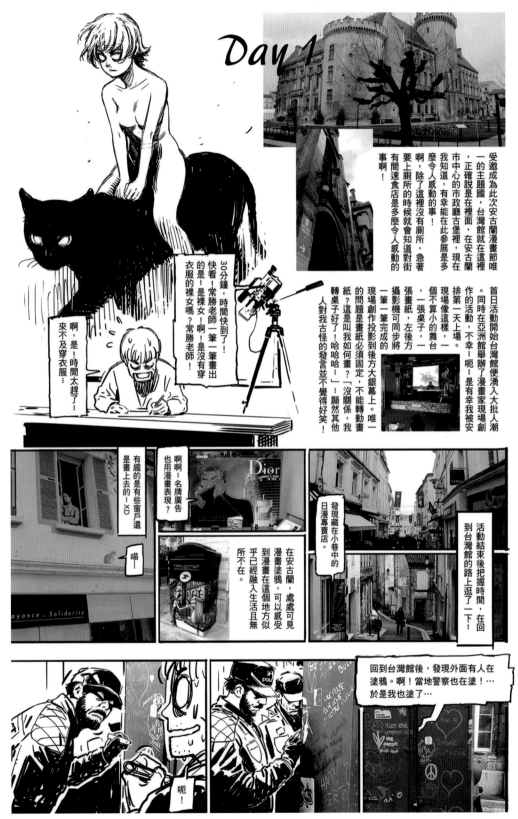

Day 1

首日活動開始台灣館便湧入大批人潮，同時在亞洲館舉辦的漫畫家現場創作的活動，不幸：呃...是有幸我被安排在第一天上場。現場像這樣，一個不算小的舞台，一張畫紙，左後方攝影機可同步將一筆一筆完成的現場創作投影到後方大銀幕上。唯一的問題是畫紙必須固定，不能轉動畫紙？這是叫我如何畫？哈哈哈...「沒關係，我轉桌子好了！哈哈...」顯然其他人對我古怪的發言並不覺得好笑！

受邀成為此次安古蘭漫畫節唯一的主題國，台灣館就在這裡，正確說是在裡面，在安古蘭市中心的市政廳古堡裡，現在我知道，有幸能在此參展是多麼令人感動的事！

啊，除了這裡沒有廁所，急著要上廁所的時候就會知道街對面有間速食店是多麼令人感動的事啊！

30分鐘，時間快到了！

快看！常勝老師一筆一筆畫出的是...是裸女！啊！是沒有穿衣服的裸女嗎？常勝老師！

啊，是！時間太趕了...來不及穿衣服...

啊啊...名牌廣告也用漫畫表現？

有趣的是有些窗戶還是畫上去的...XD

喵—

在安古蘭，處處可見漫畫塗鴉，可以感受到漫畫在這個地方似乎已經融入生活且無所不在。

發現藏在小巷中的日漫專賣店。

活動結束後把握時間，在回到台灣館的路上逛了一下...

回到台灣館後，發現外面有人在塗鴉。啊！當地警察也在塗！...於是我也塗了...

呃！

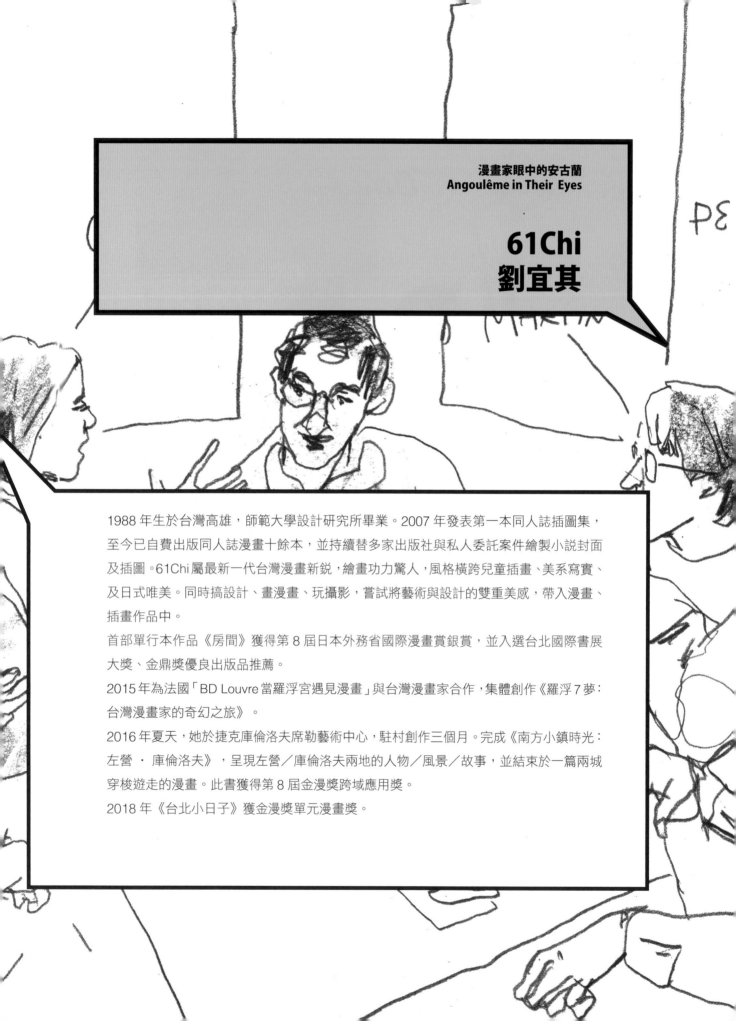

61Chi
劉宜其

1988 年生於台灣高雄，師範大學設計研究所畢業。2007 年發表第一本同人誌插圖集，至今已自費出版同人誌漫畫十餘本，並持續替多家出版社與私人委託案件繪製小說封面及插圖。61Chi 屬最新一代台灣漫畫新銳，繪畫功力驚人，風格橫跨兒童插畫、美系寫實、及日式唯美。同時搞設計、畫漫畫、玩攝影，嘗試將藝術與設計的雙重美感，帶入漫畫、插畫作品中。

首部單行本作品《房間》獲得第 8 屆日本外務省國際漫畫賞銀賞，並入選台北國際書展大獎、金鼎獎優良出版品推薦。

2015 年為法國「BD Louvre 當羅浮宮遇見漫畫」與台灣漫畫家合作，集體創作《羅浮 7 夢：台灣漫畫家的奇幻之旅》。

2016 年夏天，她於捷克庫倫洛夫席勒藝術中心，駐村創作三個月。完成《南方小鎮時光：左營 · 庫倫洛夫》，呈現左營／庫倫洛夫兩地的人物／風景／故事，並結束於一篇兩城穿梭遊走的漫畫。此書獲得第 8 屆金漫獎跨域應用獎。

2018 年《台北小日子》獲金漫獎單元漫畫獎。

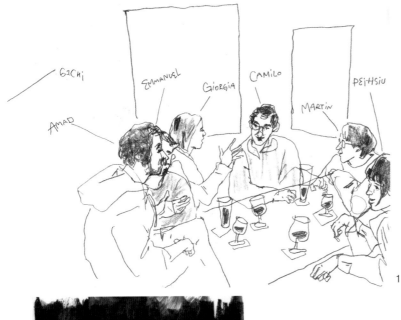

GICHI
EMMANUEL
GIORGIA
CAMILO
PEI-HSIU
MARTIN
AMAD

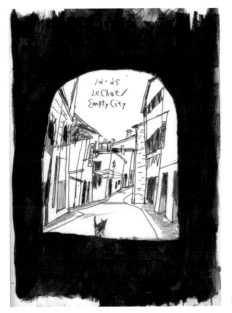

12.25
Le Chat /
Empty City

1.18
Little Present
for
Pei Hsiu
i brought from
paris

TiNTiN

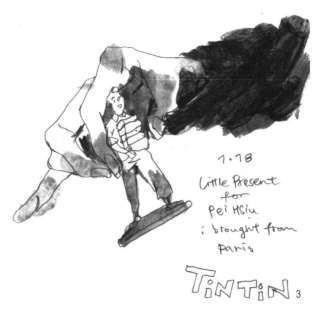

ER ER ER ER

1.27
台灣除夕夜

10 BOTTLES !!

1. 與同期駐村的他國作者，在鎮上的小酒吧小酌交流。
2. 偶然遇到的一隻賓士貓，彷彿帶領我們漫步於安古蘭小鎮
 的靜巷密道。
3. 從巴黎帶回安古蘭給沛珣的小禮物，在玩具模型店買到的
 丁丁金屬人偶。
4. 安古蘭漫畫節正巧碰到台灣過年，大夥來到我們駐村的公
 寓吃年夜飯，採買了 10 瓶紅酒（圖為何學儀的腳）。

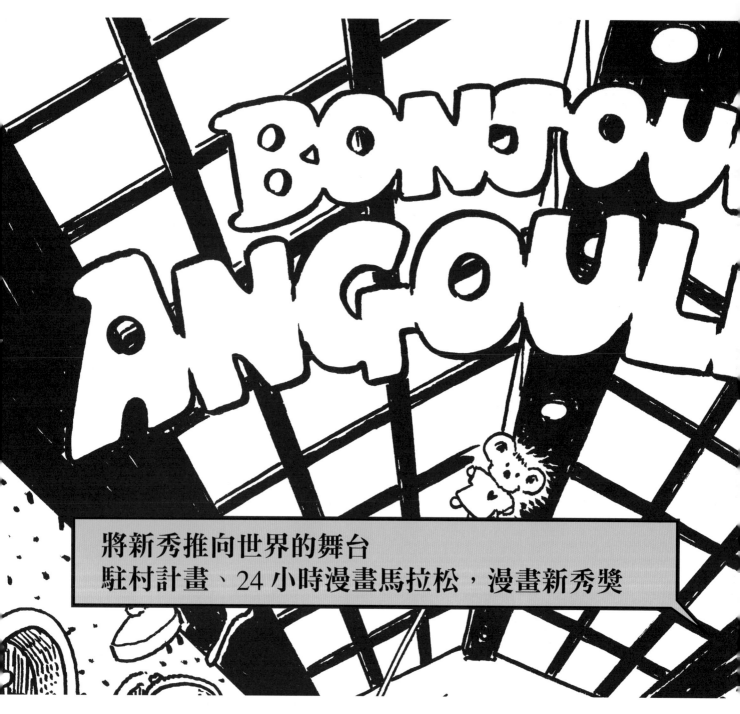

將新秀推向世界的舞台
駐村計畫、24 小時漫畫馬拉松，漫畫新秀獎

安古蘭國際漫畫節藝術總監斯特凡·波強曾強調，安古蘭國際漫畫節非常重視青年漫畫家，因此特別在活動規劃上，希望能夠協助漫畫創作者找到更多出版、創作的機會，年輕漫畫創作者也能在此與出版業者面對面洽談，找到嶄露頭角的機會。
近年來，各國漫畫家還能透過駐村計畫、24 小時漫畫馬拉松，漫畫新秀獎的角逐，深入安古蘭漫畫節，在國際舞台亮相，也讓人好奇究竟是什麼樣的環境及支持，能將漫畫產業逐漸推向第 9 藝術的殿堂。

24 小時漫畫馬拉松

24 小時漫畫馬拉松是安古蘭漫畫節傳統項目之一，每年讓來自全球各地近 500 位漫畫家「齊爆肝」作畫，在 24 小時內上傳 24 張幅漫畫，除了考驗漫畫家們的耐力與體力，也考驗其天馬行空的創造力。無法親臨安古蘭現場的漫畫家，也能透過網路的無遠弗屆，與全世界網路讀者進行第一類接觸。

這個考驗著漫畫家耐性與體力的活動，概念來自美國著名漫畫理論家麥克勞德（Scott McCloud），當時他邀請散落各地漫畫家在 24 小時內創作，吸引了法國漫畫家通代（Lewis Trondheim）的注意。

身為 2007 年終身成就大獎得主的通代，也在他主導下一屆漫畫節時，將其遊戲規則引入法國，這項競賽能在線上直接看到漫畫家作畫的方式，讓 24 小時漫畫馬拉松受到全球的漫畫迷熱烈歡迎，漫畫家與讀者因此有了第一次直接接觸，從此成為安古蘭漫畫節的傳統之一。

有趣的是，通代本人每年都低調參賽，除了 2008 年擔任出題官之外，他從不缺席，今年他也來到作者之家現場參與，他說起自己過往最快能在 4 小時，最慢則是 13 小時完成繪製完 24 幅作品，一切都視當年的題目及遊戲規則而定，他接受我的訪問時說：「我就是個喜歡遊戲的人，這競賽實在太有趣，也讓漫畫真的有活起來的感覺。」語畢，他又迫不急待地回到工作室內，繼續與其他創作者投入競賽。

2017 年的馬拉松自 24 日下午 3 點開始，25 日下午 3 點結束，由主辦單位作者之家（la maison des auteurs）在網路上以法文、英文、西班牙文三種語言同步公布題目，當年的競賽題目由漫畫家 Etienne Lecroart 出題，以「淘氣的超級英雄的故事」

（男性或女性都可以）為題。題目一公布，齊聚法國駐村單位漫畫家們，全都陷入沉思，並奔回自己的工作區域，聚精會神地準備開始繪圖。

2011 年，台灣漫畫家曾創下同時參賽最多的紀錄，有 9 位漫畫家同時接下挑戰，那是在當時除了漫畫家陳弘耀、李隆杰親臨現場外，其他如王登鈺、阿諾、FatOil、Phoenix Tarng 等好手，都是在台灣以網路上傳創作，當時的創作題目則是「向大力水手致敬」。

漫畫家敖幼祥，也因為 2016 年駐村時參加過這項比賽，在隔年將比賽複製到花蓮，並邀請法國漫畫家來台共同創作，逼出極限，激發更多另類作品。敖幼祥回憶：「活動時間很短，但是創造出來的感覺很神奇！」

在記者之家的現場，也有感受到這麼多漫畫家，同時爆發出創意能量，雖然連續畫 24 小時，很疲憊，也有漫畫家無法在時限內完成，但整個過程都讓人處在創作亢奮狀態，幸好，在最後一個小時截止前十分鐘，順利交稿，不負眾望。

年輕漫畫家聚集的「作者之家」

主辦「24 小時漫畫馬拉松」的單位「作者之家」，是國際漫畫創作者駐村的重要據點，自 2002 年開放藝術家申請駐村，提供為期三個月至一年的駐

村，每年招收 12 至 15 位不等的漫畫家進駐工作室，近 15 年來已經提供超過 200 多位作者駐村。從初始只對安古蘭漫畫學校學生及年輕創作者，逐漸接受國際創作者申請，迄今駐村的創作者超過百分之六十來自海外。

作者之家負責人 Pili Munoz 在受訪時也表示，駐村計畫屬於法國安古蘭國際漫畫暨影像城（La Cité internationale de la Bande Dessinée et de l'image）項目之一，由民間與官方攜手合作。她指出，包括周邊的博物館、圖書館、出版商等都是支撐漫畫創作者的重要資源。

當問及政府民間為何願意這樣投入資源，傾全力支持創作者，她說：「支持藝術家創作很重要，因為這不僅僅是表面上看到的出版文化，也是法國文化。」

2016 至 2017 年駐村的 15 位漫畫家分別來自法國、韓國、哥倫比亞、墨西哥、西班牙、伊朗、台灣等漫畫家，年齡不限，如年屆六十九歲、曾與台灣出版三本漫畫作品的郭龍（Golo）。台灣的部分，2015 年第一屆駐村的有敖幼祥、米奇鰻；2016 年則有兩位台灣年輕漫畫作者 61Chi、陳沛珛。

作者之家除了提供電腦、工作桌、印表機、繪圖等簡單基礎設備之外，還會提供駐村期間的住宿公寓，給予創作者最舒適、自由的環境，讓想像力發酵。創作者也能在此與來自不一樣創作環境的藝術家交流，相互激盪火花。

在作者之家不眠不休參加「24 小時漫畫馬拉松」的作者們，陳沛珛與 61Chi。

在此駐村的年輕漫畫家，也會在漫畫節期間展出自己的創作，現為插畫接案工作者的陳沛珛，2015年曾以作品〈牙醫〉入圍法國安古蘭漫畫節新秀獎，2017年再度造訪，陳沛珛談起第一次參加安古蘭漫畫節的經驗時說：「印象最為深刻的就是，《查理週刊》槍擊事件之後，走到哪都必須接受安檢，就連上廁所也不例外。」

這次的駐村經驗，幫助她近距離了解漫畫家創作的方式，也讓她體會漫畫家與插畫家角色的不同，「選擇漫畫創作的人都是喜歡自己說故事的人，不像插畫家經常可能是與他人合作，插畫創作經常是留給讀者去想像，而漫畫家則比較喜歡邀請他人進入自己的世界。」

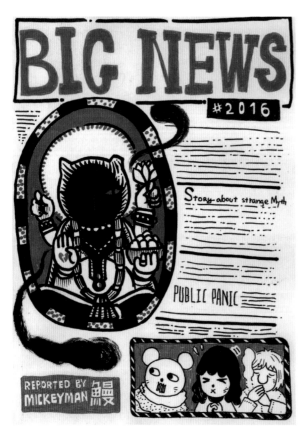

漫畫新秀敲門磚

法國安古蘭國際漫畫節大會所舉辦的「漫畫新秀競賽」已有 18 年歷史，每年皆從數百位尚未正式出道的漫畫創作者中遴選出 20 位，這幾年還增加了數位漫畫競賽項目，台灣漫畫家劉倩帆以《潛水》奪下數位漫畫競賽銀獎，也是台灣漫畫參展七年來得到的首面獎牌。

新秀競賽為年輕創作者在國際間嶄露頭角的絕佳機會，入選作品能得到全球出版業者與讀者的高度關注，吸引無數優秀創作者參賽，競爭十分激烈。2013 年台灣新生代創作者安哲以〈清道夫〉入選、2015 年陳沛珛以〈牙醫〉入選、2016 年李御齊

以〈Bukun 在哪裡？〉入選、何學儀以〈旅行 Le Voyage〉入選、2017 年覃偉也以〈人生之輪〉、2018 年則有二度入圍的創作者覃偉，與現就讀於英國攻讀插畫的 Arwen Huang。

2018 年更打破新紀錄，台灣漫畫家首次有 6 人入圍，證明只要作品精采動人，不論作者來自何方，都能在國際舞台上得到肯定與喜愛，創造跨越國界與種族的共鳴。

其中，覃偉目前已在法國史特拉斯堡的私立漫畫學校 L'iconograf 學習漫畫和插畫兩年，入圍新秀獎的作品〈人生之輪〉（La Roue），便是利用課程上學到的「道路式說故事法」，在 3 頁漫畫中道盡人生悲喜，也在安古蘭漫畫節新秀獎展館展出。他以外公陪伴自己的兒時回憶為題材，創作出〈人生之輪〉。

〈人生之輪〉故事取材自從小帶他畫畫的爺爺，他一邊回憶一邊說：「外公是退伍軍人，喜歡書法，小時候就帶著我用彩色筆畫恐龍，那畫面至今印象深刻。」他在將其延伸至三幅、一家五口離別又相聚的故事，用來紀錄童時他與外公的回憶。

「漫畫新秀競賽」入選作品一向獲得全球出版業者的高度關注，因而吸引無數優秀創作者參賽，競爭十分激烈。對於為何參賽，覃偉表示：「學校鼓勵所有學生積極參與這個新秀獎，因為這是所有年輕創作者遇到出版社最好的敲門磚。」

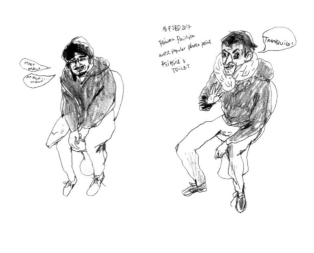

6. 米奇鰻創作。
7. 陳沛珛創作。
8. 敖幼祥創作。
9. 61Chi 創作。

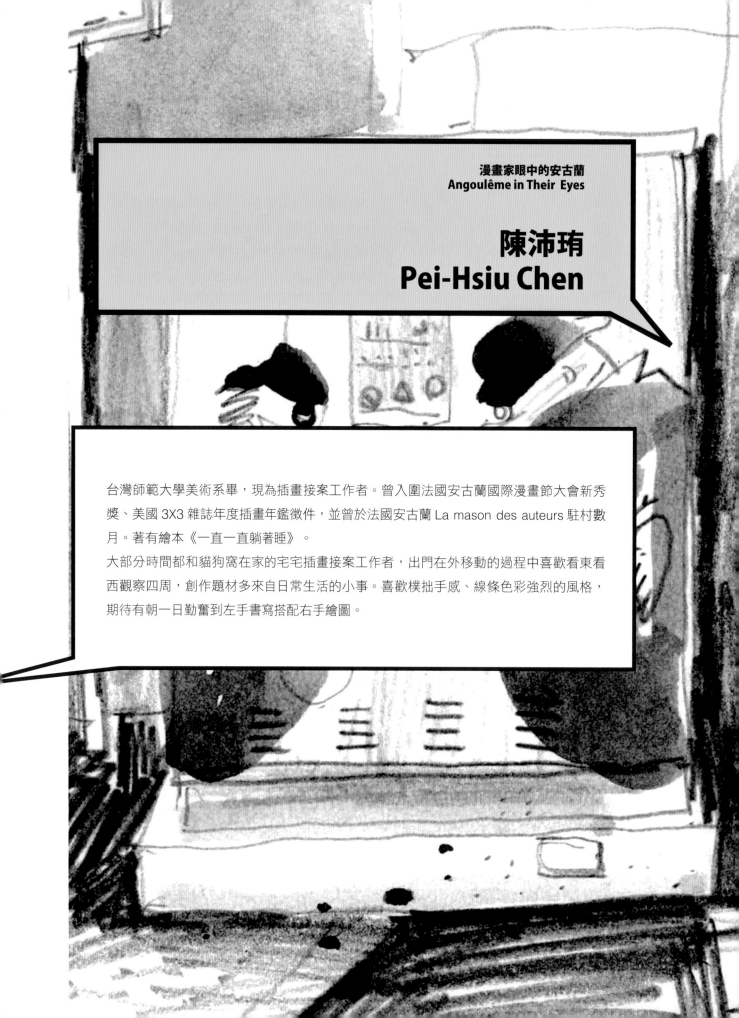

陳沛珛
Pei-Hsiu Chen

台灣師範大學美術系畢，現為插畫接案工作者。曾入圍法國安古蘭國際漫畫節大會新秀獎、美國 3X3 雜誌年度插畫年鑑徵件，並曾於法國安古蘭 La mason des auteurs 駐村數月。著有繪本《一直一直躺著睡》。

大部分時間都和貓狗窩在家的宅宅插畫接案工作者，出門在外移動的過程中喜歡看東看西觀察四周，創作題材多來自日常生活的小事。喜歡樸拙手感、線條色彩強烈的風格，期待有朝一日勤奮到左手書寫搭配右手繪圖。

從工作室的窗戶看天色漸暗。

小鎮的名產之一是精美塗鴉。

le buveur d'encre：車站附近的貝果店，有打通的空間和大片窗景。

le chat noir：有巨大黑貓招牌的咖啡廳。

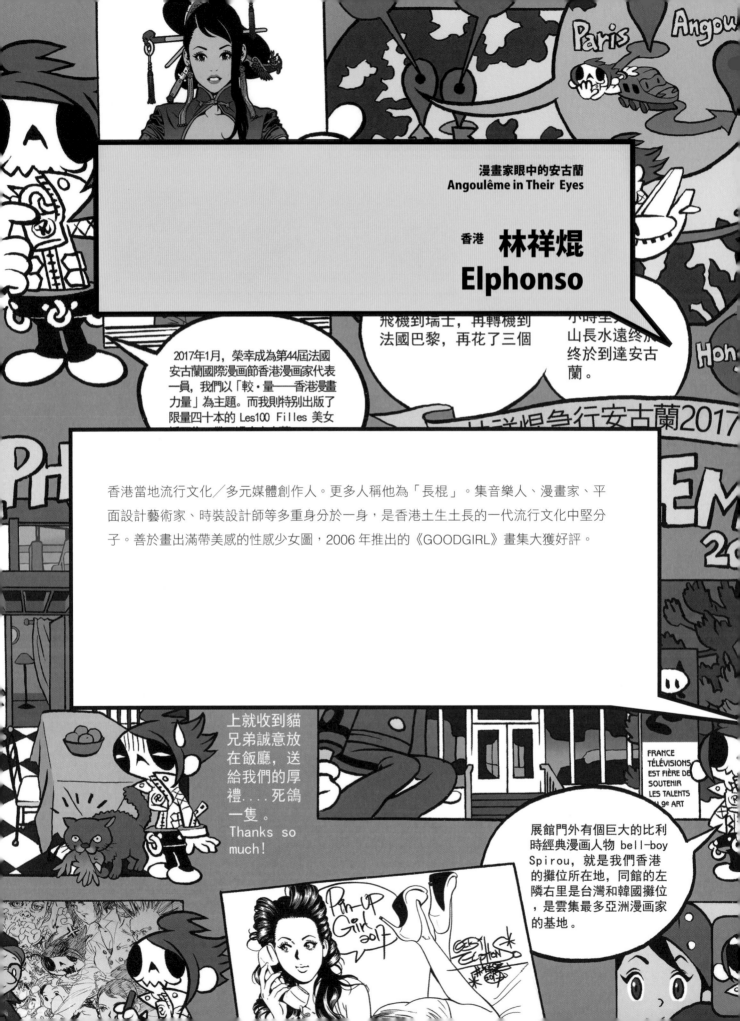

漫畫家眼中的安古蘭
Angoulême in Their Eyes

香港 **林祥焜**
Elphonso

2017年1月，榮幸成為第44屆法國安古蘭國際漫画節香港漫畫家代表一員，我們以「較‧量──香港漫畫力量」為主題。而我則特別出版了限量四十本的 Les100 Filles 美女

飛機到瑞士，再轉機到法國巴黎，再花了三個

小時至終山長水遠终终於到達安古蘭。

香港當地流行文化／多元媒體創作人。更多人稱他為「長棍」。集音樂人、漫畫家、平面設計藝術家、時裝設計師等多重身分於一身，是香港土生土長的一代流行文化中堅分子。善於畫出滿帶美感的性感少女圖，2006 年推出的《GOODGIRL》畫集大獲好評。

上就收到貓兄弟誠意放在飯廳，送給我們的厚禮....死鴿一隻。
Thanks so much！

展館門外有個巨大的比利時經典漫画人物 bell-boy Spirou，就是我們香港的攤位所在地，同館的左隣右里是台灣和韓國攤位，是雲集最多亞洲漫画家的基地。

FRANCE TÉLÉVISIONS EST FIÈRE DE SOUTENIR LES TALENTS DU 9e ART

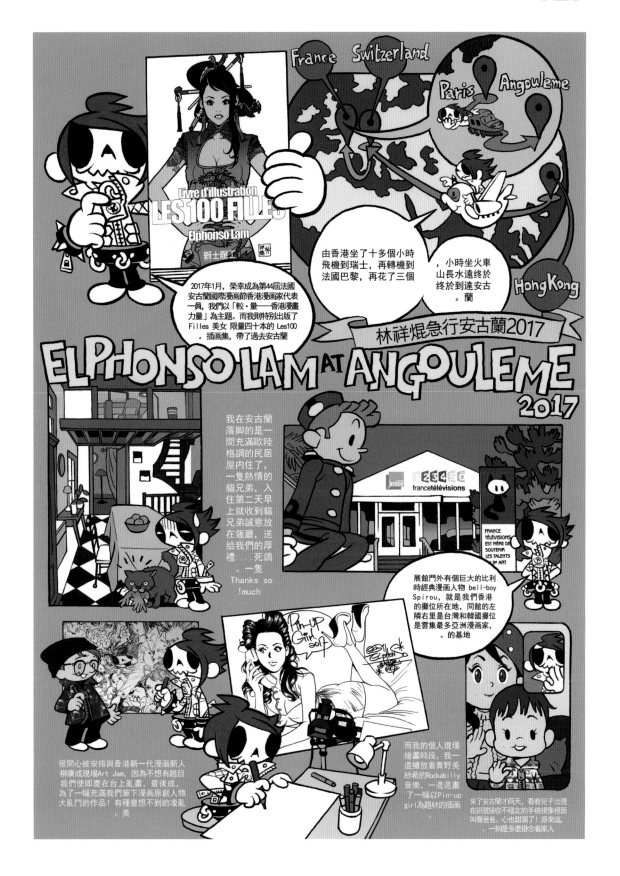

France Switzerland

Paris Angouleme

Hong Kong

Livre d'illustration
LES 100 FILLES
Elphonso Lam
野士創工

由香港坐了十多個小時飛機到瑞士，再轉機到法國巴黎，再花了三個

，小時坐火車山長水遠终於终於到達安古蘭。

2017年1月，榮幸成為第44屆法國安古蘭國際漫畫節香港漫畫家代表一員，我們以「較·量——香港漫畫力量」為主題。而我則特別出版了Filles 美女 限量四十本的 Les100 插畫集，帶了過去安古蘭

林祥焜急行安古蘭2017

ELPHONSO LAM AT ANGOULEME
2017

我在安古蘭落脚的是一間充滿歐陸格調的民居屋內住了，一隻熱情的貓兄弟，入住第二天早上就收到貓兄弟誠意放在飯廳，送給我們的厚禮....死鴿。一隻
Thanks so much!

inter 123456 francetélévisions

FRANCE TÉLÉVISIONS EST FIÈRE DE SOUTENIR LES TALENTS

展館門外有個巨大的比利時經典漫畫人物 bell-boy Spirou，就是我們香港的攤位所在地，同館的左鄰右里是台灣和韓國攤位是雲集最多亞洲漫畫家，的基地

Pin-up Girl 2017

很開心被安排與香港新一代漫畫新人柳廣成現場Art Jam，因為不想有題目我們便即席在台上亂畫，最後成，為了一幅充滿我們筆下漫畫原創人物大亂鬥的作品！有種意想不到的凌亂。美

而我的個人現場繪畫時段，我一邊播放着青野美紗希的Rockabilly音樂，一邊選畫了一幅以Pin-up girl為題材的插畫

來了安古蘭才兩天，看着兒子出現在訊號接收不穩定的手機視像裡面叫聲爸爸。心也甜滿了！原來高，一刻是多麼掛念着家人

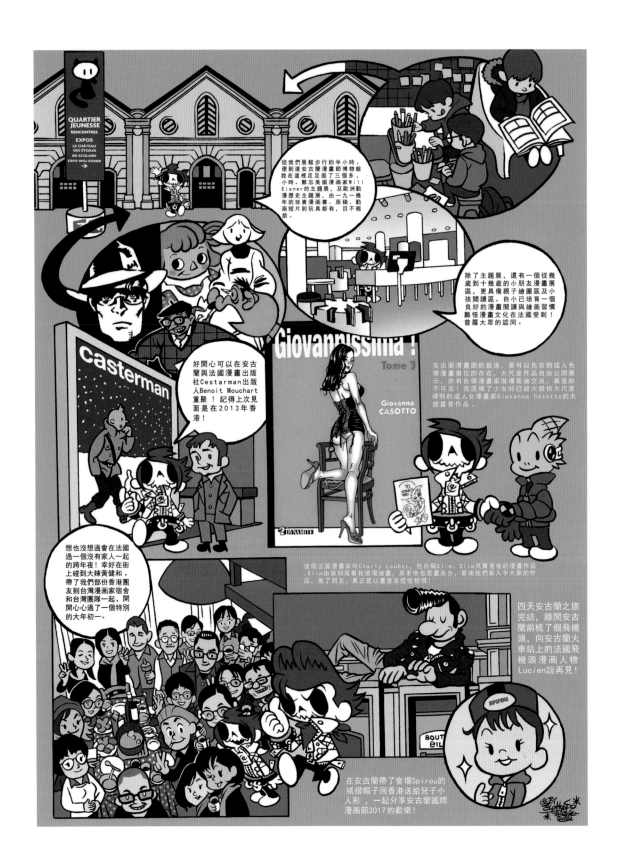

漫畫家眼中的安古蘭
Angoulême in Their Eyes

北京　王爍
anusman

旅法漫畫碩士 (研究漫畫分格)、漫畫博士 (還是研究漫畫分格)，同時也算是個藝術家、漫畫作者和教書匠。出版有《門先生》、《le Caillou》、《Kingdom of Rice》、《anusman 的無字漫畫 1 &2》等漫畫書。

安村記 女

不知是怎巧合 我在法國呆過得兩個城市開
頭都是A 並且我畫畫時用的筆名開頭也是A
本法國的人大凡都在大城市 我也是想去的 總覺
得那裡機會多似得現在回國呆在一座B開
頭的城市 但卻又時常 念起 過去住過的小城

我第一次來安村是學校面試結束的很早氣便
買了些吃的和油坐在河邊心想若是沒被錄取
這河邊的這午式行便是最後一次來此地了

兩個月後我收到通知來學校報道我在山上
找了間閣樓住每日上學的需要下山 夜裡再山
回家

午飯都是我配準備的 有時是三明治 但更多
時候是家鄉的飯菜

在學校的几年中有很長時間呆在圖書館我在
那每日看書將想到點子記在本子上我的很多
漫畫也都是在圖書館畫的

畢業那陣我每日呆在書籍工坊中在那我認識了些新朋友

其實在學校裡我畫的東西並不被大多老師理解直
至二年級下學期保羅先生的到來我想很多人是可以
不用言語交流的保羅先生便是其一他与我去問
似乎有默契他十分喜歡我也十分敬重他总
之我學到了很多東西

我記得二年紀時與高睿智先生去找考斯特先
生寫當地人畫漫畫有天夜裡我喝大了身尚在
城墻上唱歌

保羅先生：M. Paul Cox
高睿智先生：M. Gerald Gorridge
拉考斯特：Lacoste

—是五年過去了我還記得夜晚的山它如此安靜祥和只是過去與我們
—同畫漫畫的高先生已然故去

我很懷念在安村的日子

完

安古蘭露天
美術館

漫畫與古蹟一樣
是重要文化資產

在網路來回搜索「安古蘭」（Angoulême），
這個自稱為「漫畫之都」的城市，最多筆資
料莫過於一連舉行四天的安古蘭國際漫畫節，
再來便是安古蘭市最美麗的「街頭漫畫」。
無論是聖安德烈廣場（Saint André Square）
上男女擁吻的唯美畫面，或者在百年歷史的
家庭旅館外，遠眺著遠方的紅髮女孩，早已
成了IG、旅遊網站上最能代表安古蘭的意象。

這讓我想起第一次造訪這座小山城，這些壁畫如何成為我與法國漫畫的「第一次接觸」。接續著，每一次的短期造訪，讓我多認識了法國漫畫一點，也對這些壁畫多熟悉一些。

自 1982 年開始的壁畫計畫，是為了保存歐陸經典漫畫 BD（Bande dessinée，連環圖）而生，獲邀榮登壁畫之堂的創作者，也都曾獲安古蘭國際漫畫節大獎肯定，經典漫畫透過這樣的方式流傳千古，也看得出法國人對漫畫「第 9 藝術」的重視。

撇開對壁畫的喜好與否，安古蘭壁畫規劃起來是既有系統且有目的，再對照台灣常見的老社區彩繪活動，經常一股腦地將不相干的外來漫畫往牆上放，最後經常冒出侵權、抄襲爭議，不禁讓人納悶最終是否達成活化城鄉的目標？

與其他城市壁畫不同的是，安古蘭的漫畫全是繪製在超過百年歷史的石頭城牆、教堂、家庭旅館、住宅大樓外牆等……城市文化遺產上。興建於羅馬時代的石頭城牆，當年是為了鞏固城池，在幾經歲月摧殘，原有功能盡失，本應退役，卻在中世紀後民間提倡「維護古蹟」的堅持下，讓這些超過百年的建物歷經多次修補和重整，維持原貌。

截至目前為止，安古蘭市一共有 26 處經過官方登錄的漫畫壁畫，包括 2016 年新增、第一幅結合「投影科技」的壁畫，2016 年則播映漫畫節大獎得主艾爾曼（Hermann）作品。這還不包含路邊隨時可見的路牌、郵箱、電氣櫃、公車、地鐵站上的漫畫，這些街頭藝術也一點一滴地變成安古蘭最迷人的「露天美術館」。

安古蘭市政廳近來將壁畫結合 APP，讓拿著智慧手機來旅行的觀光客，能藉此更深入認識安古蘭這項珍貴資產。

Angoulême

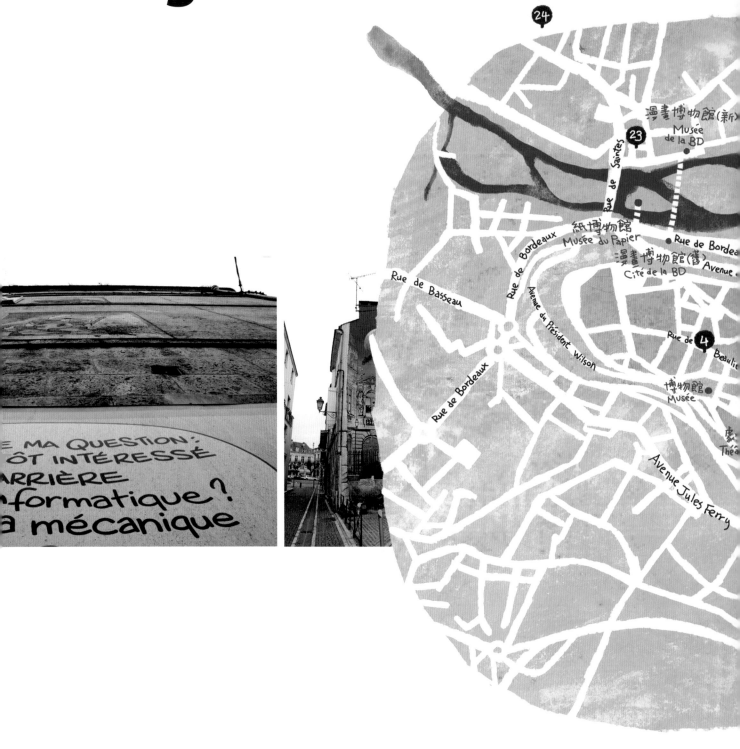

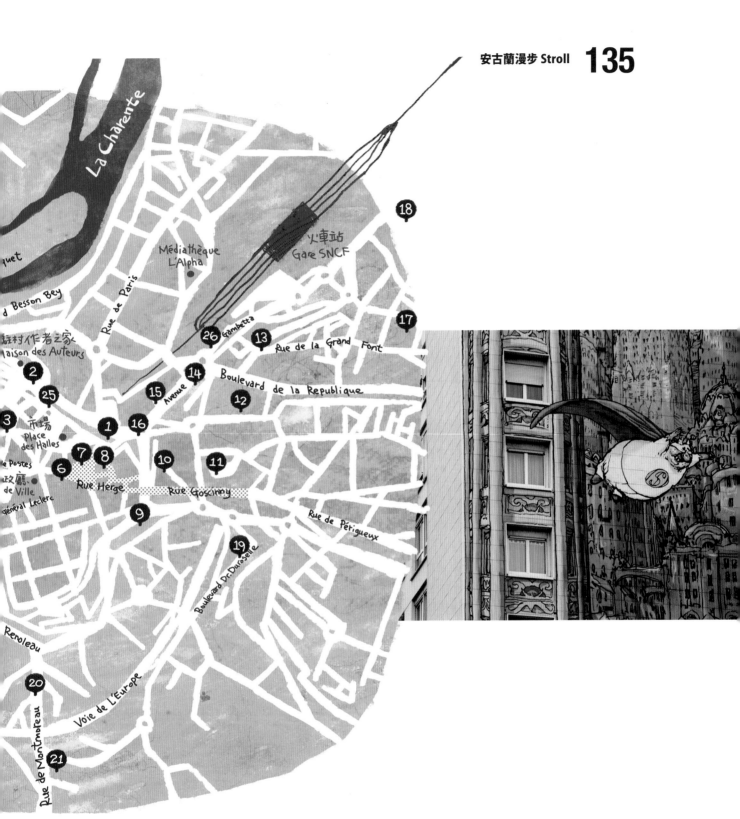

01
城牆的女孩 La Fille des Remparts

繪者：馬克思・卡邦（Max Cabanes）
地址：6 Boulevard Pasteur

踏入半山腰的安古蘭市區，第一眼很難不被這幅尺度將近 120 平方公尺、名為「城牆的女孩」的壁畫吸引，一位紅髮女孩身體前傾靠著城牆，眺望遠處數百英里外、法國南部村落的貝濟耶大教堂（Béziers Cathedrale），這裏也是漫畫家馬克思・卡邦出生的地方。

1990 年，馬克思・卡邦曾以《惡童好色日記》（Colin Mailla）獲得安古蘭（Angoulême）國際漫畫展大獎，壁畫則延續他一貫電影感十足的畫風。這幅壁畫所在的位置，是棟興建於 150 年前的家庭旅館，盡收整座山城的美景，在這裡，也經常能見到遊客駐足、眺望遠方，就如同畫中女孩一般，成了安古蘭市最富饒趣的風景。

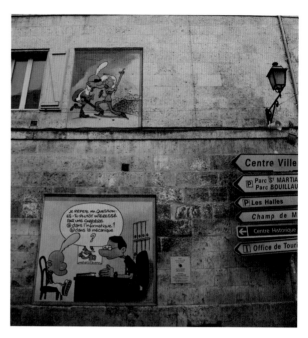

02
迪德夫 Titeuf

繪者：齊柏（Zep）/ Philippe Chappuis
地址：Boulevard Pasteur

被喻為「法國版的蠟筆小新」的迪德夫，是一個留着一頭黃髮的男孩，每天總有闖不完的禍、鬧不完的笑話。然而，這個角色所經歷的一切，卻是一般人成長必經之路，尤以尷尬困窘為多，因而擄獲讀者的心，作品後來被翻譯成 25 種語言版本，在全球創造銷售近 2,000 萬冊的出版紀錄。

這套漫畫出自瑞士漫畫界巨星齊柏之手，這位漫畫家 8 歲便已有作品問世，12 歲時便將作品集結出版雜誌《Zep》，25 歲時便創作出這個法國家喻戶曉《迪德夫》系列漫畫，37 歲以最年輕之姿獲得安古蘭漫畫節大獎得主，隔年更創造了風靡眾人的「漫畫音樂節」。樂愛搖滾樂的他，經常將自己音樂品味放入漫畫中，更直接以筆名「Zep」向英國搖滾樂團「齊柏林飛船」（Led Zeppelin）致敬。壁畫曾於 2005 年完成，未料卻迅速地崩壞，2012 年進行全面整修揭幕，他也到場共襄盛舉。

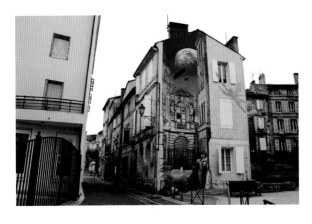

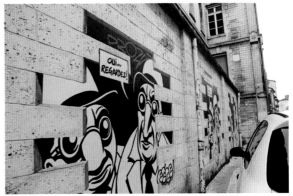

03
20 世紀回憶
Memoires du XXEME Ciel

繪者：Bernard Hislaire / Yslaire 或者 Sylaire
地址：Square Saint-André

這恐怕是 IG 上最常見到的安古蘭街景。這幅名為「20 世紀回憶」的壁畫位於安古蘭最為古老的聖安德烈廣場上，一旁還有座興建於 12 世紀的聖安德烈教堂，也是該市最古老的教堂。

壁畫出自於比利時漫畫家 Yslaire 之經典作品《Sambre》場景，他於 1968 年創作圖像小說《Sambre》，正值法國學運如火如荼展開，也隱喻那個時期陷入浪漫而痛苦的法國。故事描繪 19 世紀法國大革命時期，在農村鄉間，一場跨越階級、家庭的愛情故事，當貴族愛上了農場女孩，階級差距與家庭的阻饒，讓他們的愛情故事成了最不可言喻的禁忌。然而，儘管故事黑暗又陰鬱，Yslaire 畫中湛藍的天空及陪在一旁的愛神邱比特，還是增添些許羅曼蒂克氣氛，讓這裡意外地成為安古蘭城內最浪漫的角落。

04
現實，緊急出口
Realite, Sortie de Secours

繪者：馬可安端・馬修（Marc-Antoine Mathieu）
地址：Rue de Beaulieu

這無疑是安古蘭壁畫中最有趣的六幅連環漫畫，沿著 Rue de Beaulieu 這條路行走，很難不留意，從一塊快掉落的磚塊，到下一格忽然有顆腦袋瓜竄出來，最後隨著石牆一塊塊被挖掉，兩個戴墨鏡主角的樣貌越來越清楚，故事軸線似乎也越來越清楚。這是馬可安端・馬修的作品《夢想的囚犯》（Julius Corentin Acquefacques, prisonnier des rêves），主角 Acquefacques 是一個生活在黑白宇宙的人物，一日，一封信的到來顛覆了他的世界，讓他開始懷疑命運。曾為舞台設計師的馬可安端・馬修，也以作品向小說家卡夫卡致敬，主角 Acquefacques 的命名刻意將「Kafka」發音顛倒過來寫，更以結合錯視特效與敘事方法，呈現充滿荒誕和悖謬色彩的漫畫情節，無論是結構上還是內容上都非常的「卡夫卡」。

08
加斯頓與普魯內爾
Gaston et Prunelle

繪者：安德烈 · 弗朗坎（André Franquin）
地址：Rue Hergé（Passage Marengo 通道一樓的窗口）

在你的工作環境裡，是否總有這麼一位同事，個性懶散、漫不經心、甚至總是造成他人困擾，就算犯了錯依舊旁若無人。比利時大師級漫畫藝術家弗朗坎精準地捕捉這樣生活在你我周遭的角色，1975年起在 《Spirou》雜誌上開始連載，也創造了比利時漫畫史中最為著名的「加斯頓」一角。壁畫上，加斯頓正若無旁人地彈奏古琴，發出令人不悅的聲響，而他的辦公室經理普魯內爾卻只能在樓下怒吼，還氣得臉紅脖子粗的。

2017 年，也迎來加斯頓漫畫問世 60 週年，除了在法國龐畢度美術館的圖書館中舉行原作紀念展外，安古蘭火車站外也揭示了特製的紀念長尖碑，也證明這個與藍色小精靈齊名的「比利時漫畫國寶」，在法國人心目中的地位屹立不搖。

09
旅行圖片
Voyage au Tracers des Images

繪者：菲利普 · 德魯伊（Philippe Druillet）
地址：44 rue de Montmoreau（在面向 boulevard Winston Churchill 大道上的牆面）

說到法國科幻漫畫，絕對得提漫畫家菲利普 · 德魯伊，他曾與另一位享譽國際的漫畫家墨必斯（Mœbius）一同創辦《Metal Hurlant》漫畫雜誌，這本雜誌創造出來的構想及風格，後來影響無數漫畫世代、藝術家、電影導演，甚至還包括曾拍出電影《銀翼殺手》、《異形》的導演雷利 · 史卡特。巨型機械人、宇宙海盜、黑暗之神等……都是當年菲利普 · 德魯伊在雜誌內發展出一系列科幻作品，利用幾何造型排列，造成讀者視覺錯覺，用來表現人類對生命無法理解，對未來世界未知的恐懼，到現在看來仍令人震驚。最近他也曾以著名作品《Lone Sloane》繪製的飛行機器人，讓他於 1988年獲得安古蘭漫畫大獎，更曾獲頒法國「國家圖畫藝術大獎」。

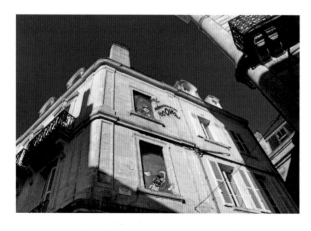

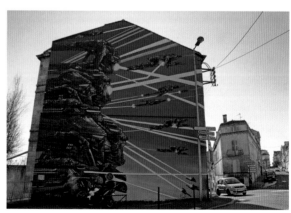

11
時間 Avec le Temps

繪者：馮索瓦・史奇頓（François Schuiten）
地址：Rue des Frères Lumière

安古蘭過去曾是造紙重鎮，鼎盛時期曾向全法國提供紙張，卻在 20 世紀中後期沒落。1998 年，比利時藝術家史奇頓以壁畫作品《時間》讚揚安古蘭過往的工業歷史。史奇頓也運用自己最為擅長的超現實、復古藝術風格，來描繪這幅之於人上、巨大齒輪運作。

最為著名的作品是和劇作家彼特（Benoit Peeters）合作創作的漫畫「朦朧城市」系列，是許多建築設計師或電影工作者靈感來源，帶有科幻小說味道的超現實歷險記，漫畫中也建構起虛擬建築與城市空間，交錯現實與虛擬兩個時空，啟發讀者聯想科學的理性與人性的感性。他也獲邀為布魯塞爾及巴黎的地鐵站設計景觀，並曾為多部科幻電影設計場景及視覺統籌，如《黃金羅盤》（Northern Lights）、《無姓之人》（Mr. Nobody）、《托托小英雄》（Toto le Heros）等。

13
紐約夏朗德
New-york-sur-charente

繪者：尼古拉斯・德魁西（Nicolas de Crécy）
地址：15 bis rue de la Grand Font

法國藝術家尼古拉斯・德魁西在夏朗德河（Charente River）附近，一座高 11 層住宅區，畫上一座 260 平方公尺大小「紐約夏朗德」（New-york-sur-charente）。這幅作品延續自他《New York-sur Loire》系列第三部作品《肥海豹奇遇記》（Le bibendum céleste），向移民到美國的法國人致敬。有趣的是，當年義大利探險家喬瓦尼・達・維拉扎諾（Giovanni da Verrazzano）在 1524 年發現紐約港，曾將此區域命名為「新安古蘭」。德魁西曾於 1998 年贏得安古蘭國際漫畫節的「Best Album award」。

15
幸運的盧克與大傻蛋道爾頓，及愛馬卓力
Lucky Luke, les Dalton et Jolly Jumper

繪者：莫里斯（Morris）
地址：58 Avenue Gambetta

《幸運的盧克》又是另一部法國家喻戶曉的漫畫系列，與《丁丁歷險記》、《高盧英雄傳》為陪伴法國人成長最經典的三部漫畫。漫畫由比利時漫畫家莫里斯、編劇葛西尼共同創作，題材取自於美國西部牛仔的俠義傳奇。幸運盧克身為人人崇敬的英雄，是出了名的快槍手，在漫畫中盧克常見的對手是道爾頓四兄弟，Joe、Willeam、Jack 和 Averell。而他的愛馬卓力‧詹發（Jolly Jumper）也總是與他一路相伴，做奸犯科的人只要聽到他的名號，無不聞風喪膽。

這部作品自 1949 年出版，莫里斯除了以盧克這個牛仔創作了一系列漫畫，故事也經常融合天性樂觀的歐洲人、崇尚資本主義的美國人及與大自然共存的印地安人，帶出各人種特色及衝突。犀利又不失幽默。莫里斯於 2001 年辭世，壁畫也恰巧於同一年繪製完成，一同與漫畫迄今仍常存在大小書迷心中。

14
週六在馬拉科夫
Un Samedi à Malakoff

繪者：法蘭克‧馬格林（Franck Margerin）
地址：153 Avenue Gambetta（甘貝塔大街）

在甘貝塔大街上等待巴士，很難不留意到斜對角一棟住宅樓上的壁畫。這是由法蘭克‧馬格林創作，曾膾炙人口的漫畫《呂西安》（Lucien），描繪一位來自馬拉科夫的搖滾歌手的郊區生活，他的「半屏山」瀏海則是令人過目不忘的招牌造型。

有趣的是，馬格林也曾與人共組搖滾樂團 Dennis' Twist，在 1987-1988 年代還算小有名氣。漫畫則以他曾經歷的搖滾樂手生活為本，讓讀者得以一窺 1970 年代末、1980 年代初的法國搖滾人生活。這個時代的搖滾歌手正面臨 1968 年後學運的解放，面臨對體制的反叛與性解放的時代，在年輕人間造成風潮。馬格林與他的《呂西安》在法國引領風潮，影響後世的程度，可從壁畫的繪製及火車站外還有一座特製大型雕像得知。

05
劇院幕後
Les Coulisses du Theatre

繪者：菲立浦・度比（Philippe Dupuy）& 查里斯・貝
比昂（Charles Berbérian）
地址：在 Rue Carnot 和 Rue J.Rostand 兩條路口交叉處

這兩位創作者於 1983 年相遇後，於 1985 年發表
了他們共同創作的第一部漫畫，自此從未停止過合
作。他們的經典系列作品是《Monsieur Jean》，一
共 7 卷，〈Vivons heureux sans en avoir l'air〉（讓
我們快樂地生活，不看它），第 4 卷在 1999 年的
安古蘭漫畫節上獲得了最佳專輯獎。他們在 2008
年獲得了該藝術節的大獎。

（其他壁畫作品，條列如下）

06
納塔莎
Nathacha et P'tit Boutd'chique

繪者：弗朗索瓦・威爾里（François Walthéry / Hervé
Gay）
地址：在 Rue de l'Arsenal 與 Rue Hergé 路口的轉角處

07
黑男爵 Le Baron Noir

繪者：Got et Petillon
地址：Rue Hergé（靠近法國 Caisse d'Épargne 銀行）

10
腳尖 Les Pieds Nickles

繪者：勒內・培羅斯（René Pellos）
地址：Rue Jean Fougerat（面對 Banque Populaire 銀行）

12
布萊克和莫蒂默
Blake et Mortimer

繪者：朱亞和賈各伯（JUILLARD et d'après E.P.
JACOBS）
地址：Rue Saint Roch（在 Hôtel des Pyrénées 酒店後面，
面對 Banque Populaire 銀行）

16
骯髒的痣 Sales Mioches

繪者：Berlion et Corbeyran
地址：Avenue Gambetta

17
非凡花園
Le Jardin Extraordinaire

繪者：賽斯塔克（Florence Cestac）
地址：24 bis rue Pierre Sémard

安古蘭漫步 Stroll

造訪漫畫節，
絕不可錯過的重點精選

超過 400 公噸漫畫書籍、超過 350 場展覽、講座及工作坊等，在短短四天傾巢而出，每回漫畫節，都讓人見證到了法國漫畫上下游動起來的活力。在此精選你絕對不能錯過，同時也是集結了漫畫節精髓的三大重點。

讓人感動的原稿展覽

我永遠都記得第一次在安古蘭漫畫節上看到漫畫原稿的感動。

這份感動在 2017 年美國動漫教父艾斯納（Will Eisner）展覽上，又再度被召喚。這是安古蘭國際漫畫節向艾斯納誕辰百年致敬的展覽，現場展出的《閃靈俠》原稿多為與私人收藏家商借而來。沿著漫畫故事線走進了艾斯納的創作世界，只見原稿上的筆觸、擦拭的痕跡，透露他創作時的思緒，偶爾也能從畫框外的小塗鴉筆記，讀到一些「弦外之音」。

鉛筆線條的初稿與加上場景後的彩圖，兩相對照閃靈俠在紐約的「危險魅力」，《閃靈俠》正是艾斯納最為著名的漫畫，在 1940 年代初期風靡全美。我本來就不太是什麼英雄漫畫迷，卻被縝密設計過後的展館吸引，巧妙地進入了艾斯納的世界。現場重現漫畫中幽暗的紐約城市街景，巡邏燈在接近天花板的頂端四處探照，觀眾則在預告著將有犯罪發生的情境音效中，一路看著《閃靈俠》漫畫，一邊體會他如何四處出沒、打擊犯罪。在艾斯納漫畫中，也讀到他對人生的獨到哲理，與一般英雄犯罪漫畫也大相逕庭，這是一種就算初識這位漫畫創作者，也都能強烈感受到的觀賞樂趣。

不只是實體的場景重現，安古蘭漫畫節的現場也慢慢地跨足新媒體科技，在寮國裔法國人女性編劇家方陸惠（Loo Hui Phang）個展中，觀者可以拿著下載完 APP 的手機，站在特定的藍色小點前對著漫畫展品，透過擴增實境（AR）技術，觀眾能看見長著鹿角的鹿人跳舞、大魚活蹦亂跳的模樣。這巧思是安古蘭 EESI 學校學生的創意，方陸惠本人是非常滿意地說：「我的作品中經常有妖怪出現，透過這樣的科技設計，也讓讀者身歷其境。」

語言不通經常是我看安古蘭漫畫節的障礙，面對大量法語文本的圖像，我經常懊惱為何沒有更多的英文註解能夠幫助我貼近原作，然而這種擔憂很快地又會在每一個精彩的展場設計被拋在腦後。

漫畫音樂節

時間一到，燈光一暗，樂手們開始即興演出音樂，漫畫家們緩緩地走到舞台兩側，開始輪流接力繪製出一幅幅漫畫……從沒料想過，漫畫與音樂也能完美結合演出，這就是漫畫節令人最念念不忘的「漫畫音樂會」，也是漫畫節重頭戲之一，門票幾乎是以「秒殺」的速度銷售一空。

這項視覺與聽覺的結合演出，是安古蘭國際漫畫節過去的藝術總監 Benoit Mouchart 及法國漫畫家 Zep 所創立，目的是將不同風格漫畫創作者集結在一

起，眾人齊心協力完成一張漫畫圖，在搭配現場演奏樂團一同演出，將眾人手繪漫畫過程透過投影機投射在大螢幕上，讓台下觀眾看清楚漫畫家們一筆一畫筆觸及繪畫細節。

在台下欣賞了兩次，我竟意外地有了前進後台，觀察漫畫家們從彩排到實際演出的過程，更有機會近距離看到排演的幕後花絮。當年的表演由漫畫家 Alfred、Richard Guérineau 領頭，率領各三位漫畫家，分成兩組人馬，經驗老道的兩人將已經設定好的圖像腳本、遊戲規則向受邀的漫畫家解釋。上場前，兩人陪同漫畫家輕鬆慢談、在紙上多加練習及傳授放鬆秘訣。現場演出的樂團也是老手，在鼓手身側有個專屬螢幕，讓他了解漫畫家作畫進度，鼓手也依此來掌控節奏，讓樂團整體的樂音緊密融入漫畫，才能創作完美無暇的演出。

為了向去年獲得終身成就獎的比利時漫畫大師艾爾曼（Hermann）致敬，舞台上的漫畫故事橋段圍繞在赫曼最為人知的西部牛仔漫畫主題，音樂則是以鄉村音樂陪襯，完整展現牛仔風情。

除了來自台灣的漫畫家 61Chi 也上場演出，這場演出還有兩位日本漫畫家，分別是《羅馬浴場》的創作者山崎麻里及エルド吉水（Eldo Yoshimizu）。當然，在後台的好處就是演出後交流，既然有機會能與我最喜愛的客座漫畫家山崎麻里近距離接觸，我當然也沒放過機會，演出完畢立刻厚著臉皮，上去做了番自我介紹及要求合影留念。

「新世界 / 另類漫畫區」

這裡是我最喜歡來挖寶的地方。
這個被稱為「新世界 / 另類漫畫區」的白色帳篷，

只要沿著安古蘭市政廳旁的一段小路，便能找到會場內最長的白色帳篷區，這裡也是最能展現安古蘭漫畫節鼓勵獨立漫畫的創作及藝術性。當年美國地下漫畫家 Robert Crumb 在此，也曾受到巨星般的對待，這個展示區域更是知名漫畫家及專業人士每年必定朝聖的新秀殿堂，在這裡可以見到藝術性高、文學性濃厚的漫畫創作。

帳篷前半段展示比利時法語區、法國為主的獨立出版社作品；後半段是各國圖像小說出版區、個人誌的大集合。這一回最受矚目的，則為非 2010 年新秀獎三獎得主 Miroslav Sekulic-Struja，他帶著自己的作品《Pelote dans la fumée》現場簽售。他的作品以自傳體出發，從孤兒 Pelote 和他姊姊 Sandale 的視角，描述戰時克羅埃西亞底層人物的故事，讓人看盡底階生活清貧窮苦，也看盡人情冷暖，當地媒體更將其作品與費里尼的電影《大路》相提並論。

「新世界」也意味著透過不同國度的漫畫打開視野，讓我也有了認識來自中東漫畫的機會。來自黎巴嫩的漫畫雜誌《Samadal Comics》是安古蘭漫畫節的常客，這本雜誌提供海內外黎巴嫩漫畫家盡情揮灑的舞台，題材從中東過往戰爭回憶、到現今生活軼事都有。黎巴嫩的漫畫與日漫、歐漫、美漫殊異，有獨特中東美學和敘事方式。

這對熟悉日歐美主流漫畫的台灣觀眾來說，是個能從戰火綿延、恐怖攻擊等撲天蓋地的新聞事件中，找到認識他們生活日常、文化的管道，這也是安古蘭漫畫節的獨特魅力之一。

巴黎╳安古蘭伴手禮

「凡走過,必留下痕跡」。

走了幾趟巴黎、安古蘭總是習慣在途中買點漫畫出版物、Fanzine ,
及見證整趟旅行的小紀念品。它們也都是漫畫作品延伸出去的一環,
把負擔得起的第 9 藝術帶回家。

巴黎 Paris

丁丁公仔

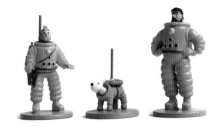

如果沒讀過任何一本《丁丁歷險記》,就很難真正深入了解法國漫畫。即使《丁丁歷險記》原著
作者艾爾吉(Hergé)來自比利時法語區,無庸置疑地,這系列漫畫卻是讓「法語連環畫」(BD)
開始風靡歐陸的始祖,也成了法語文化推廣的前哨。因而在法國境內,只要有漫畫的地方,也很
難不見到丁丁的周邊商品。

基於法國郵政對於郵寄書籍至海外的優惠,我每回都直接將大批漫畫書郵寄回國,行李箱就裝如
丁丁公仔如此小巧而美的頭號選擇商品。我的第一個丁丁公仔是在安古蘭漫畫節市集上購入,當
時圖的就是一個紀念品,因此入手一款最常見的、穿著風衣準備外出的丁丁公仔。第二個公仔則
是在專門店購入,雖然看著琳瑯滿目獨家授權的丁丁公仔及模型心動不已,但所費不貲,最後依

舊保守地買了個迷你鐵板的丁丁，以茲紀念。

這是一套全世界限量 5000 份（見下圖），把丁丁（Tintin）、哈達克船長（Haddock et Milou）以及狗白雪（Snow）都穿上太空服，鉛合金的公仔全為手繪全彩色油漆，描繪出丁丁那個年代的太空夢。

第三回，當我正巧趕上了在巴黎大皇宮（Grand Palais）展覽「Hergé : le dossier pédagogique」（艾爾吉：教育檔案，2017 年 1 月 15 日）最後一日，這一回則買了限量航空版的丁丁公仔。這個展則罕見地將艾爾吉視為藝術家，除了展出丁丁的部分手稿外，還將其曾於 1930 年代為廣告商製作的插畫展出，另還展出包括米羅、安迪・沃荷替他製作個人肖像的絹版印刷等私人收藏，漫畫作品比例偏少。

因此，將漫畫家難得進入博物館展出的周邊商品作為收藏，也有那麼一點非凡意義存在，讓人相信未來漫畫進入神聖藝術殿堂不再是遙不可及的夢想。

《查理週刊》

2015 年，《查理週刊》（Charlie Hebdo）總部槍擊案發生，社長夏布（Charb）、漫畫家渥林斯基（Wolinski）、卡必（Cabu）、提努斯（Tignous）與歐諾黑（P. Honoré）等十來人遇難後，《查理週刊》知名度突然水漲船高，在那之後的新刊銷售突破了兩百萬份。曾經委託當時還在巴黎的朋友幫忙買一份，卻因為得連夜排隊最後放棄，在此之前，《查理週刊》其實沉寂好一陣子了。

《查理週刊》的漫畫家們立場始終如一，藉由嘲諷表達自己的政治立場、對抗權威，因此曾以諷刺神聖不可侵犯的戴高樂被禁，直到法國廢除審查制度，《查理週刊》又讓法國總統歐蘭德露出性器官、英國女王露屁股，伊斯蘭教先知露臉成為主角……這些人成了他們批判的對象，也因此爭議連連。

作為理解法國漫畫，《查理週刊》不失為很重要的一環，不僅是這份刊物在 1960、1970 年代的影響，也包括法國漫畫遊走禁忌的邊緣，常讓人去想言論自由的尺度究竟在哪？作為紀念，我最後反倒挑了一份 1979 年的週刊，也是我出生的那一年，與現在的週報對比，還可以看到過去報紙印刷尺寸相較現在短了近十公分，磅數也比較厚實，紙張偏黃，現在則略為偏白，內頁的彩色印刷更接近一般印刷物的質感，不失為作為理解《查理週刊》進化至今的一大好方法。

安古蘭 Angoulême

臂章＋小公仔

「小野獸」（Le Fauve）絕對是漫畫家之外，在漫畫節期間人氣最高的吉祥物，是由漫畫家通代（Lewis Trondheim）用幾筆線條創造出來，自 2007 年，一直陪伴著漫畫節的開展，時而化身為充滿熱血的太空人，時而化身為身著帥氣風衣的偵探，只要它一出現，就代表一年一度漫畫節又要展開。

「小野獸」至今已有超過上百種造型，每年更替。2008 年起，更躍居為向漫畫家致敬的頒獎獎盃，漫畫大獎得主會領取到一尊鍍金的「金野獸獎」，全紅色的則是用來鼓勵年輕創作者，希望他們能夠再以熱血創作。身為讀者，則只好入手每屆不同的圓形別針，及限量發行的五千尊黑白公仔來取代。

有趣的是，在此之前，代表漫畫節的吉祥物竟是一隻企鵝，由素有「法國漫畫之父」之稱的漫畫家聖多岡（Alain Saint-Ogan, 1895-1974）所設計。影響了數個世代漫畫家的聖多岡，很可惜地在漫畫節正式舉辦當年去世，為了向他致敬，後來安古蘭漫畫博物館也以他為命名。

大獎得主繪製的海報

一年一度漫畫節必定珍藏的珍品，絕對還包括由大獎得主漫畫家，隔年親手繪製的主視覺海報，提到我個人最愛的，那絕對非大友克洋繪製如同筆墨山水畫的海報為首。

2015 年，日本漫畫家、《阿基拉》導演大友克洋破天荒地獲頒安古蘭漫畫獎最大獎，他也是亞洲漫畫家第一人領取此獎。隔年，一幅替漫畫節特別繪製的山水畫主視覺海報，成了四天活動瞬間秒殺的熱門商品。

這也是 40 多年來漫畫節的傳統，獲得大獎的漫畫家隔年會替漫畫節繪製主視覺海報。相較於歐陸漫畫作者，多半以插畫、科幻寫實的方式打造主視覺，大友克洋則刻意突顯自己「亞洲背景」，以水墨揮毫，只見悠然美麗的山間，神祕隱士漫步幽徑，右側茅廬中一位漫畫家靜坐趕圖，外頭停著一輛鮮紅色的重型機車，非常顯眼，讓人得知漫畫家本人就是大友克洋。最令人驚喜的，便是大友克洋在這寧靜山林間暗藏的訊息，像是管線複雜的高科技城市，冒著濃煙的古怪工廠，及戴著防毒面具的巨人，都像是他拿手的科幻漫畫。而他也以披著紅色斗蓬的蒙面俠客，及《丁丁歷險記》主人翁肖像，分別向歐漫巨匠墨必斯與艾爾吉致敬。

黑膠唱片

安古蘭國際漫畫節還有另一個總讓我驚奇的特色，那就是讓人見證到漫畫的其他可能性，除了紙本閱讀，漫畫音樂節、現場揮毫等，跨界結合其他藝術的可能性，延伸出來的周邊商品也總讓人大呼驚奇。

座落在市政廳一旁的白色大帳篷區（Le nouveau monde & Espace BD alternative），被稱為「新世界與另類漫畫空間」，在這長達百公尺的大型帳棚，擠滿獨立漫畫與另類漫畫的

攤位，Fanzine、漫畫書在這只是最基本的媒介形式，其它的延伸物經常讓人看得眼花撩亂，而我在這找到了美國漫畫家 Robert Crumb 替巴黎音樂製作團隊繪製的是 10 吋、45 轉黑膠唱片，一如他向來樸拙的簡單線條，所繪製的樂手肖像，看來就是獨樹一幟。

被稱為地下漫畫教父的 Robert Crumb，曾在此處受到巨星級的對待。而要不是來了安古蘭一趟，我還真不知道這位漫畫家老前輩，其實還是藍草音樂（bluegrass）與老爵士樂迷、78 轉唱片的蒐藏者和唱片封面設計家，他還是一流的斑鳩琴與曼陀林琴的彈奏高手，當他自組樂團發行第一張唱片時，居然還採取 78 轉的老規格。

這些都是從黑膠唱盤賣給我的老闆口中聽來的故事，而老闆還熱心地告訴我，他 2000 年、2010 年都曾造訪過安古蘭，更在 1999 年搬到南法隱居創作，而這靠買賣交換來的資訊，讓我有幾分期待，說不定下一次漫畫節，我也有機會與他擦身而過。

法國漫畫人才
養成計畫

École Emile Cohl
L'iconograf
ÉESI
CESAN
四校巡禮

文｜ZOE

法國這樣一個藝術大國，究竟是如何培養漫畫人才？

有別於日本漫畫工業大量生產製造，法國漫畫教育一向強調自我風格和個人敘事手法的創新，因而創造了法國漫畫豐富的圖像視覺特性。再加上法國在繪畫、攝影和電影等⋯⋯影像藝術，一直累積著深厚影像脈絡，多元文化刺激和高度人文素養浸泡之下，也成了刺激漫畫家們各種創作上所需的能量與靈感。特此，我們挑選了四間在法國具代表性的漫畫學校，深入理解他們如何在漫畫教育上扎根，也讓有興趣想前往法國追夢的人，有些初步的認識。

Dessin animé, bande dessinée, illustration
jeu vidéo, infographie 2D / 3D

Avenir professionnel　　　Galeries

Illustration

En bref

École Emile Cohl
艾米里柯爾動漫學院

推薦給：嚮往跨領域動畫和電玩產業發展，這間漫畫學院是你不二選擇。

艾米里·柯爾（Emile Cohl），是非常重要的動畫發明者和諷刺漫畫家，大眾卻對他非常陌生。事實上，法國人也是等到二戰後，才開始透過史料爬梳，慢慢建立這位天才在動畫史上的重要性。里昂一所動漫學院 École Emile Cohl 為了向他致敬，便以他的名字命名 。這間自 1984 年便創立的學院，迄今培養了無數的動畫導演和漫畫家，包括《酷瓜人生》的導演克勞德·巴哈（Claude Barras）也是從這裡畢業的。

素描（Dessin）是這所學校很重要的基礎訓練之一，他們認為，「扎實的素描基礎，才能夠幫助學生在跨領域創作上有更多發展。」因此，學校以培養動畫、插畫、漫畫、電玩專業藝術人才為目標（台灣稱為 ACG 產業，但在法國並無專門歸類名稱），在法國漫畫界頗具盛名。

當然，修習年限也相對拉長為五年學制，分成兩個階段：分別為三年共同基礎培訓和兩年的專業進階課程。基礎課程專注在訓練學生表現技法和理論知識，專業進階課程則細分成動畫、出版（插畫和漫畫）和多媒體（電玩、數位藝術）等……三種方向授課。

若對出版特別有興趣的學生，從第四年開始便有相關課程。無獨有偶，學校也會邀請專業教授和業界人士輔助指導，協助學生從劇本發想、實際製作到最後完成出版。他們通常也鼓勵學生，在就讀第五年期間，進入專業領域內實習至少六個月，讓學生在進入職場前培養完備的工作能力。

©École Emile Cohl 學校網頁 http://www.cohl.fr

L'iconograf 學校網頁 http://www.liconograf.com

L'iconograf
圖像漫畫學校

推薦給：想磨練純熟的說故事技巧，並充分展現自我特色，L'iconograf 是很好的選擇。

位在法德邊境的史特拉斯堡，不僅有著猶如童話國度的世界遺產美景，自古以來還是個藝術家匯集的發源地，包括法國國寶級的童書大師湯米．溫格爾（Tomi Ungerer）、曾繪製《聖經》、但丁《神曲》的 19 世紀插畫大師杜雷（Gustave Doré）等。

在這裡，也孕生了一間性格獨特的圖像漫畫學校 L'iconograf。2003 年起，L'iconograf 先以線上授課起家，在當時的法國算是非常前衛，後來才逐漸轉型為實體教學的漫畫學校。全校僅有四十多位學生，來自世界各地，學校更是用心，每個學期都邀請 14 位業界獨立漫畫家、出版業專家與學生們進行面對面交流。學校的創辦人 Thierry Mary 更表示，他們訓練學生致力於「圖像敘事」（L'image narrative）發展，並各自找到屬於自己的漫畫語彙和風格，於此同時還要培養能寫劇本的敘事功力，

「目的在塑造一位全方位的創作者。」

因此，從這裡畢業的學生，除了能從事漫畫行業外，也能轉往插畫家、童書作家、甚至是雜誌出版行業發展。

L'iconograf 的入學門檻也較為彈性，只要你具備美術基礎都能參加報名。有趣的是，學校也專程替學生們開設一個線上漫畫雜誌《Watch》，讓新手們都能在這平台上發表他們的作品，出版社也能藉此尋找未來之星。

ÉESI（Angoulême et Poitier）
歐洲高等國立圖像學院（安古蘭美術學院）

推薦給：盡享安古蘭產業鏈緊密連結，或有意想進修創作博士課程的學生。

座落在安古蘭的 EESI，可謂是法國漫畫界的最高學府。這所具有悠久歷史的美術學院（校際聯盟），不僅於 1997 年首創漫畫研究課程，現在更發展出漫畫創作研究的博士學位，力圖成為結合漫畫創作

和其學術研究的文化殿堂。

法國教育體系分為學院制和大學制，藝術學院以培養創作為主，最高只能取得碩士學歷，而大學則是訓練理論研究學者，設有博士學程。但近年來，不少法國藝術學院想拓展創作博士學程，所以紛紛和大學研究機構合作，Université PSL 是其中一個例子。EESI 運用普瓦捷大學的學制，讓有意想進修創作博士課程的學院碩士生，能夠在此校際盟學制合作中，完成夢想。

這所學校更坐擁安古蘭漫畫節地利之便，讓其師生能與產官學界產生更直接與緊密的連結，這間學校也培育無數重量級的傑出校友，比如法國漫畫家德魁西（Nicolas De Crécy）、《佳麗村三姊妹》的導演西拉維休曼（Sylvain Chomet）、動漫雙棲導演本傑明・倫納（Benjamin Renner）（其《Le Grand méchant Renard 壞壞大狐狸》獲得 2016 安古蘭最佳漫畫童書獎），都分別在影像創作、漫畫相關產業內表現出類拔萃。鄰近的漫畫博物館館藏，也讓在此求學的學生能夠盡享得天獨厚的養分，有著其他漫畫學校所沒有的優勢。

當然，進入這所超級漫畫學院的門檻也比較高，不僅需要具備一定水準的法語能力，還必須與世界各地的漫畫高手一較高下，參加入校比賽。近年來，他們也積極地開展國際短期課程和英語授課，對為了高標準的語言要求而頭痛的同學，是一大福音，報名簡章現在也有中文版本。

©ÉESI 學校網頁 https://www.eesi.eu

書店風景 Book Store

CESAN（Le Centre d'enseignement spécialisé des arts narratifs）
敘事藝術專門教育中心

推薦給：想到藝術之都巴黎學習漫畫的人。

巴黎向來坐擁龐大的藝術學術資源，法國其他區域難以匹敵，唯獨談到第 9 藝術漫畫，起步似乎稍嫌太晚，讓安古蘭搶去了不少風頭。一直到了 2009 年，巴黎第一所漫畫插畫中心 CESAN 宣布設立，巴黎的第 9 藝術願景才稍稍扳回頹勢。

CESAN 是所私立的漫畫教育中心，傾全力培育學生發展自我創作，更把重點放在培養學生「圖像敘事」的能力，因而開設劇本撰寫及多元影像閱讀課程，並重視學生獨立寫作能力。校方的目標放在，希望學生在三年學程後，有能力直接和出版社簽約、出版漫畫。他們也不斷鼓勵應屆生參加安古蘭漫畫節新秀獎（Le jeune talent），讓自己有機會展露頭角，是一所年輕且野心勃勃的新興學校。

在這個孵育眾多偉大藝術家的搖籃裡，位於巴黎市中心的校區，周邊有著各式各樣的博物館、圖書館或畫廊，能夠給予漫畫藝術創作者難以想像的養分。因此就讀此校的另一附加收穫，便是你能夠獲得遠遠超過漫畫課程本身的收穫。畢竟，隨便在有「藝術之都」封號的巴黎遊逛一番，都是在「吸取」豐富的藝術養分。

©CESAN 學校網頁 http://www.cesan.fr

info 學校簡介

École Emile Cohl

介紹：Émile Cohl 取自 Emile Courtet 諷刺漫畫家和動畫先驅的筆名，象徵此所學校以 Dessin 作為立校的基本。
所在地點：里昂 Lyon
學制（Cursus）：5 年制／私立學校
學費（Frais）：每年 7,890 - 8,130 歐元不等
入學方式（Admission）：
繳交作品集申請個人面試入學
校友：Claude Barra
地址：1 Rue Félix Rollet, 69003 Lyon
電話：+33 4 72 12 01 01
網址：http://www.cohl.fr

L'iconograf

介紹：Icon：藝術史上為聖像圖像之意。-graf（德文字根）在原文希臘文中為「書寫」之意。合在一起便有圖像書寫意謂。
所在地點：史特拉斯堡 Strasbourg
學制（Cursus）：3 年制／私立學校
學費（Frais）：每年 4,300 歐元
入學方式（Admission）：
繳交作品集申請和個人面試入學
地址：91B route des Romains, 67200 Strasbourg
電話：+33 9 53 80 67 15
網址：http://www.liconograf.com

ÉESI（Angoulême et Poitier）

介紹：École européenne supérieure de l'image 歐洲高等國立圖像學院。
所在地點：安古蘭 Angoulême、普瓦捷 Poitier
學制（Cursus）：普瓦捷大學和 ÉESI 學院混合體制，有漫畫碩士學程 並設有國際漫畫學程（英文）
學費（Frais）：法語授課每年 580 歐元
國際進修班學程一年 3,000 歐元
入學方式（Admission）：
繳交作品集申請和個人面試入學
校友：Nicolas De Crécy、Sylvain Chomet
地址 1：134, rue de Bordeaux, 16000 Angoulême
電話：+33 5 45 92 02 22
地址 2：26, rue jean Alexandre 86000 Poitiers
電話：+33 5 49 88 82 42
網址：https://www.eesi.eu

CESAN

介紹：Le Centre d'enseignement spécialisé des arts narratifs 敘事藝術專門教育中心。
所在地點：巴黎 Paris
學制（Cursus）：3 年制／私立學校
學費（Frais）：每年 5,500 歐元
入學方式（Admission）：
繳交作品集申請和個人面試入學
地址：11, rue des Bluets, 75011 Paris
電話：+33 9 50 89 74 82
網址：http://www.cesan.fr

Zoe

影像漫遊者，穿梭在繪畫，攝影和電影等視覺藝術之間。畢業於巴黎第三大學電影暨視聽理論學系和 LISAA 應用美術學校動畫部門視覺特效組，目前致力於動畫電影美學實踐與研究。
個人網站：zoewang.com

追隨漫畫家創作的足跡
Tracking Comic Artists's Footprints

2018 年中，寫完本書初稿的同時，我正在鍵盤上敲定下一趟飛往安古蘭的行程。

這是頭一次專屬於自己的漫畫之行，只有先生、好友，以及悠哉看展的行程。是為了日思夜想的安古蘭，也是為了日本漫畫家松本大洋及他那 200 件原畫作品而去。

耳聞行程的朋友曾問，「若是想看松本大洋的原畫，飛日本不是比較近，為何要橫跨時區、千辛萬苦來到數萬公里外的安古蘭呢？」記得我不加思索地回他，「在安古蘭看漫畫展的體驗，可是在任何一座城市都比不上的。」

漫步在百年石子路的山城，每踩一個點、每看一檔展，都得排上一個隊，就像是進貢儀式般地神聖，且滿載了雀躍不已的心情。遑論還附帶街頭巷尾、規模不一的各式漫畫展，及從漫畫延伸的音樂會、電影放映、及專題講座等多達百場以上的活動。除了向資深漫畫大師致敬，細膩打造的作品回顧大展外，新秀們也卯足全力、磨劍擦掌，為的是能在此擠上一年曝光一次的機會，也是尋找伯樂最好時機。東、西方漫畫界武林高手齊聚，風格迥異的漫畫風格，及不同產業邏輯誕生下的作品……

我也是第一次在此領悟，原稿上漫畫家筆觸的溫度，及看到漫畫家草稿、完稿錯落痕跡的感動，就像是親自追隨漫畫家創作的足跡，這體驗，真的

就像是打開了另一扇通往世界的窗。那份雀躍及驚喜，至今想來仍一直滾燙著，即使日日徒步走在天氣嚴峻的山城，都難以澆熄激動看展的熱情。

也因此，就算不是為了工作，我還是很樂意為了漫畫，一次次踏上安古蘭這座山城。

下筆寫這本書的很多時候，腦海總是會浮現起 2012 年的第一趟安古蘭行，或許是諸多漫畫家前輩難得同行，超過 30 多人的陣仗聲勢浩大，後來又意外地歷經了曲折離奇的「長途」飛行，又或者是，想起當時還是菜鳥記者的我，如何與主管前輩們聯手，以報導替台灣漫畫盡些棉薄之力，將其送出國門之外的點滴。也是在那之後，台灣漫畫家前往安古蘭駐村及踩點看展，逐漸成為日常。

書出版的同時，我早已經離開報社，成了「前漫畫線記者」，對歐漫的認識也與日俱增，因而寫書過程裡頭，總覺得這裡缺少什麼，那裡還有不足。基於本書原來就定調為歐洲漫畫基礎入門書籍，也只能點到為止，希冀讀者也能在完全陌生的狀況下，跟著我逐步地認識法國漫畫，不至於望著其橫越半世紀、盤根錯節的歷史，及海量的漫畫作品及漫畫大家，因噎廢食乃至驚嚇止步。

書中除了以文章爬梳我對安古蘭國際漫畫節的認識之外，還有以旅遊踩點的方式，來介紹每回必路過的巴黎行。根據了解，這幾年間，漫畫從業人員陸

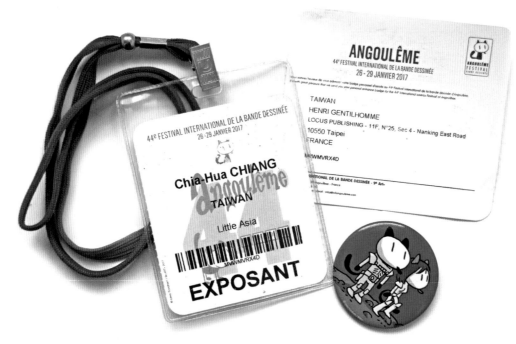

這是 2017 年掛在胸前的記者證，對我來說它就像是一次次獲頒的光榮勳章，一次次記錄了
我曾在安古蘭經歷過的作戰狀態，也讓我想起在那裡每日所見、每日所遇到的美好回憶。

續從巴黎搬遷至安古蘭，才讓安古蘭後來成為巴黎之外的漫畫出版重鎮。在巴黎許多歷史悠久的藝術空間及書店，也都能探得這門第 9 藝術留下的蛛絲馬跡。藉由探訪，更能貼近了解漫畫之於法國人，不僅僅只是一年一度的嘉年華盛會，更是存在於他們生活中、日常裡，如同空氣般的存在。

本書雖然寫得是遠在萬里之外的漫畫嘉年華，但寫得是我對台灣漫畫產業期許的心情。在數萬里之外，法國漫畫歷經過「被父母禁止」，在出版市場上曾經消聲匿跡，而後又經歷下一世代漫畫愛好者的努力，成為法國人書架上必備的經典閱讀。在台灣多數讀者仍對漫畫懷抱著「這是屬於青少年的閱讀」的心情的同時，期許此書出版，也能促使更多讀者理解漫畫，更讓漫畫一躍成為成年讀者書架上的常備書單。

最後，感謝出版社讓我有機會以「前漫畫記者」的身分來分享，當初是如何從對歐漫一無所知的局外人，藉由數次造訪法國，逐漸成為略懂歐漫皮毛的圈內人。也藉此感謝當時曾一同併肩作戰的文化線同事、漫畫圈同業，那些美好日子，一路上的扶持，始終不曾遺忘。當然也要謝謝書中的漫畫家們，除了不吝以創作分享他們對安古蘭及法國漫畫的美好記憶，迄今仍奮力不懈地持續創作著。

法國
漫畫散步
從巴黎到安古蘭
LA PROMENADE BD
DE PARIS À ANGOULÊME

not only passion